PARIS VIVANT

—

LE THÉATRE

IL A ÉTÉ IMPRIMÉ DE CET OUVRAGE :

2 exemplaires de grand luxe sur parchemin,
numérotés A et B;

10 exemplaires sur papier du Japon,
numérotés de 1 à 10;

20 exemplaires sur papier de Chine,
numérotés de 11 à 30;

500 exemplaires sur papier du Marais,
numérotés de 31 à 530.

———

EXEMPLAIRE N° 242

SOCIÉTÉ ARTISTIQUE DU LIVRE ILLUSTRÉ

LE THÉÂTRE

PAR

FRANCISQUE SARCEY

PARIS
4, RUE DES PETITS-CHAMPS, 4

1893

Droits réservés pour tous pays, y compris
la Suède et la Norwège.

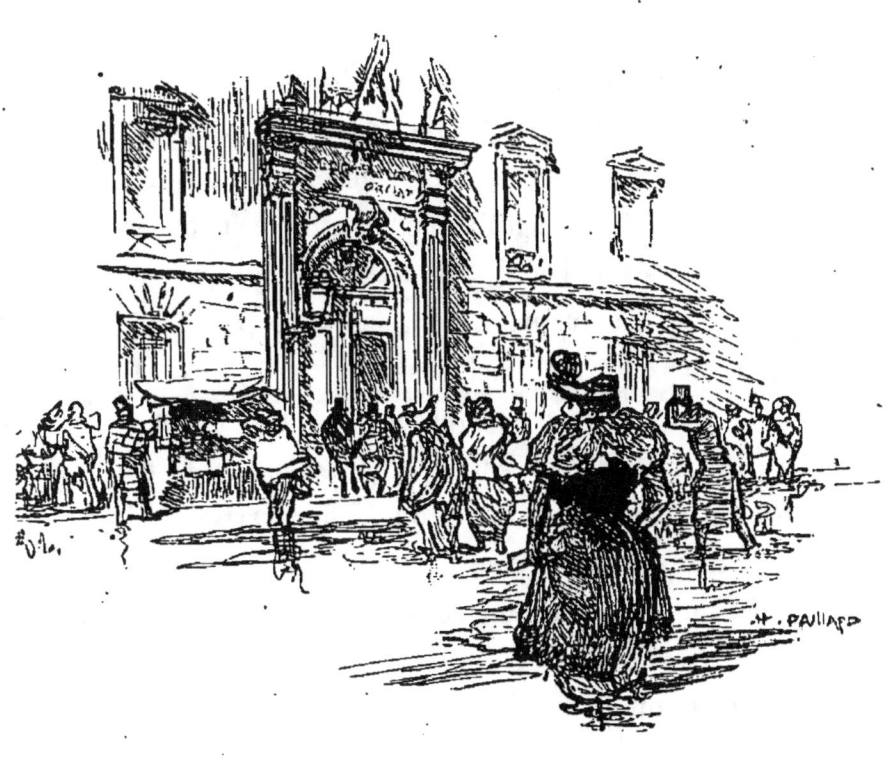

C'est le mois d'octobre, le mois des rentrées. Tous les journaux ont publié l'annonce sacramentelle : « C'est le 26 qu'auront lieu les Concours du Conservatoire. » Et voilà que des théories de jeunes gens et de jeunes filles accourent se faire inscrire rue Bergère. Combien le Conservatoire met-il de places au concours? Une douzaine tout au plus pour la comédie et la tragédie; quinze ou vingt pour le chant? Combien sont-ils de candidats, sans parler des candidates? C'est par centaines à présent qu'on les compte.

Ils viennent de partout. Il n'y avait autrefois pour se

présenter au Conservatoire que les fruits secs du cordon ou les déclassés du rabot. Le théâtre était un lieu maudit, l'art du comédien un métier en dehors de toute hiérarchie sociale; on ne s'y engageait que poussé par une vocation irrésistible. A cette heure, les aspirants au Conservatoire ont passé leur baccalauréat, les aspirantes possèdent leur brevet de capacité, et quelques-unes même leur brevet supérieur. Ce sont pour la plupart des fils de bonne bourgeoisie, qui se destinent au théâtre comme on se destine à l'enregistrement. Ils savent que, pour arriver, il faut suivre la filière. On entre au Conservatoire; on a un accessit la première année, un second prix la seconde. Aura-t-on son premier prix la troisième? C'est là la question, comme dit Hamlet.

Avec un premier prix, on a ses débuts à la Comédie-Française, on y réussit peu ou prou, on fait son chemin doucement, on passe à l'ancienneté, on devient sociétaire et l'on se retire, quand le moment est venu, après fortune faite. C'est un beau rêve. Point de premier prix, point de Comédie-Française; on se rabat sur l'Odéon, et si l'Odéon refuse, on se case où l'on peut, au petit bonheur. C'est une vie de hasards; on court la province, on est ballotté de Bordeaux à Bruxelles et de Bruxelles à Saint-Pétersbourg; on crève de misère, les yeux fixés sur cette maison de Molière, où l'on n'a point pénétré.

Il faut donc avoir son premier prix. Les élèves s'y préparent en répétant toute l'année le morceau de concours qu'ils ont choisi, et que leur professeur leur serine, intonation par intonation, avec une patience admirable. C'est le seul travail auquel ils se livrent; ils ne lisent rien, n'étudient rien, n'apprennent rien.

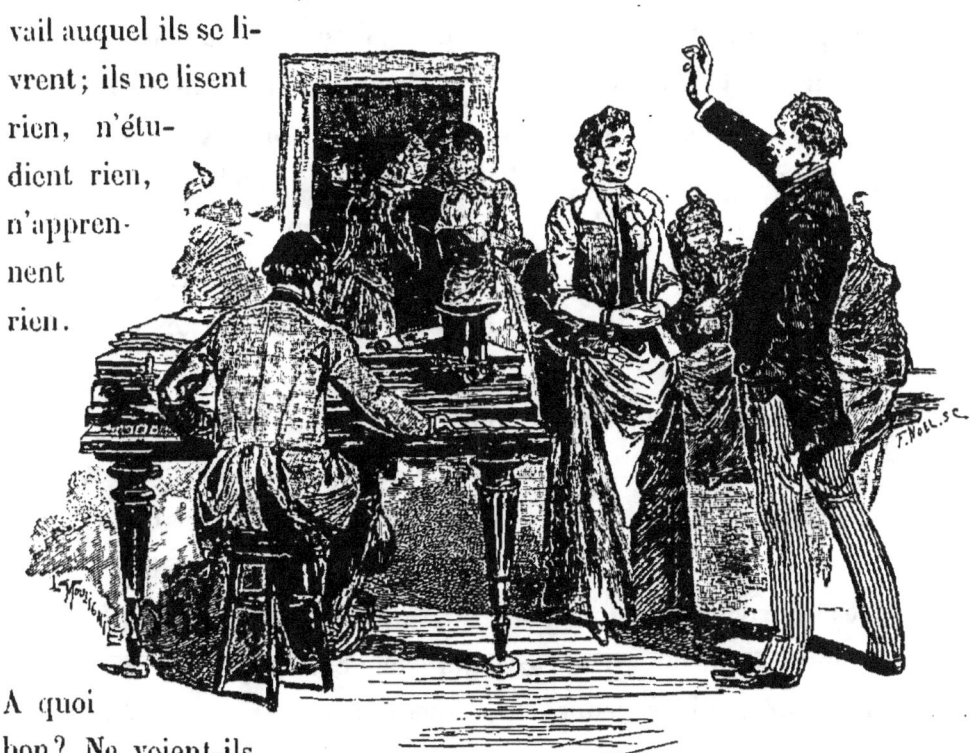

A quoi bon? Ne voient-ils pas qu'avec un geste ou un éclat de voix on enlève le public! Il n'est pas besoin de si longues études pour obtenir ce résultat; le tempérament suffit. Et du tempérament, ils en ont à revendre. Ils ont mieux; ils ont du génie. Il fut un temps que les élèves du Conservatoire étaient modestes; ils avaient du respect pour leurs aînés et de la

déférence pour leurs maîtres. Ils n'admirent plus aujourd'hui qu'eux mêmes; ils traitent de ganaches ceux qui les ont précédés dans la carrière; à l'âge des émotions et des illusions juvéniles, ce sont des vaniteux gonflés d'amour-propre, qui s'en iront grossir le bataillon des *m'as-tu vu?* Ils ne sont plus même gais et bons enfants comme les écoliers du temps jadis. Les jeunes gens sont froids, secs et pincés; les jeunes filles rougissent quand on parle d'amour, et, ce qu'il y a de pire, c'est que la morale ne s'en porte pas mieux. Il y a plus de *cant*, et c'est tout; heureusement qu'il reste toujours quelque juste pour sauver Israël.

L'heure du concours a sonné; la petite salle du théâtre du Conservatoire s'est emplie d'une foule curieuse et bruyante. En bas, à l'orchestre, toutes les mères et toutes les amies des concurrentes; au balcon et dans les loges, des journalistes, des gens de théâtre, des hommes du monde, beaucoup d'actrices qui viennent là pour revivre un jour de leur jeunesse, et peut-être aussi pour être regardées. En haut, tout un menu peuple de camarades et de curieux, qui ont fait queue quatre ou cinq heures pour s'assurer d'une place. Tout ce petit monde est agité, bruyant, tumultueux. Il apporte à la séance ses engouements et ses haines. Il bat des mains avec fureur, ou il couvre la voix de l'élève d'un sourd murmure de chuchotements variés.

Au milieu du premier étage, juste en face de la scène, une loge demeure calme et solennelle. C'est la loge du jury. M. Thomas, immobile et serein, en occupe le devant. Durant les dix jours à travers lesquels les concours se poursuivent, les jurys changent, car ce ne sont pas les

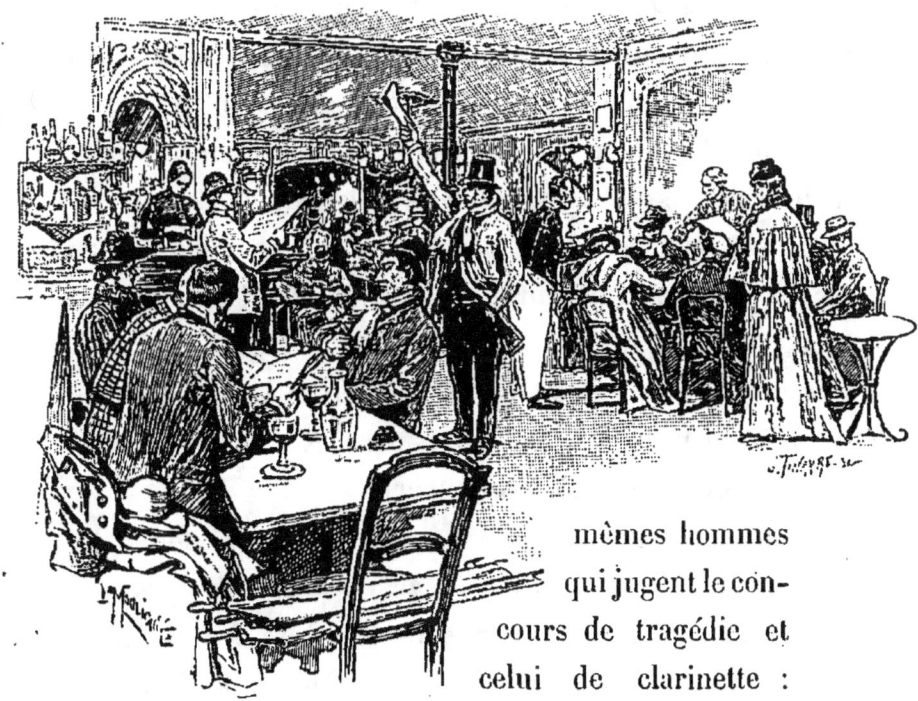

mêmes hommes qui jugent le concours de tragédie et celui de clarinette : M. Ambroise Thomas demeure immuable à son poste. Tandis que tous les fronts ruissellent sous la chaleur de juillet, et que quelques têtes s'inclinent, sommeillantes, au ronron de l'alexandrin classique, il écoute ou rêve. Impossible de surprendre sur son impassible visage un signe de mécontentement ou de lassitude. Derrière lui s'étagent les

jurés, graves comme des sphinx; à peine en voit-on un de temps à autre se pencher à l'oreille de son voisin, qui sourit faiblement. Rien de plus digne et de plus hiératique que leur contenance.

Le flot des concurrents a coulé, ininterrompu, toute la journée. Voilà le moment où M. Ambroise Thomas, suivi du cortège harmonieux et sévère des jurés, rentre dans la loge d'où tomberont les oracles. La salle écoute frémissante. Elle aussi, elle a, pendant la délibération des jurés, donné ses prix. Si son grand favori n'est pas nommé, quel vacarme! On crie, on hurle, et M. Ambroise Thomas, d'un geste ennuyé et magnifique tout ensemble, agite en vain sa sonnette. Il menace de faire évacuer la salle, et comme on ne tient aucun compte ni de ses menaces ni de sa sonnette, c'est lui qui se retire suivi du jury.

Le lendemain les journaux enregistrent les noms des lauréats et des lauréates. Les pauvres enfants! ils ont tout un jour marché vivants dans leur rêve étoilé. Tandis que leurs camarades, moins heureux, lancent des imprécations contre le jury et emplissent le Conservatoire du bruit de leurs attaques de nerfs, ils reçoivent les félicitations des amis, ils attendent la visite des directeurs, ils se croient arrivés, hélas! ils ne sont qu'à la première station de leur chemin de croix.

Les directeurs ne se sont pas dérangés ; et que de démarches pour forcer leurs portes, gardées par de jaloux cerbères ! Devant eux les rangs se serrent ; c'est à qui ne laissera pas entrer ces nouveaux venus qui viennent rogner leur part du gâteau. Et le gâteau est si petit! Chaque théâtre ne joue plus guère par an

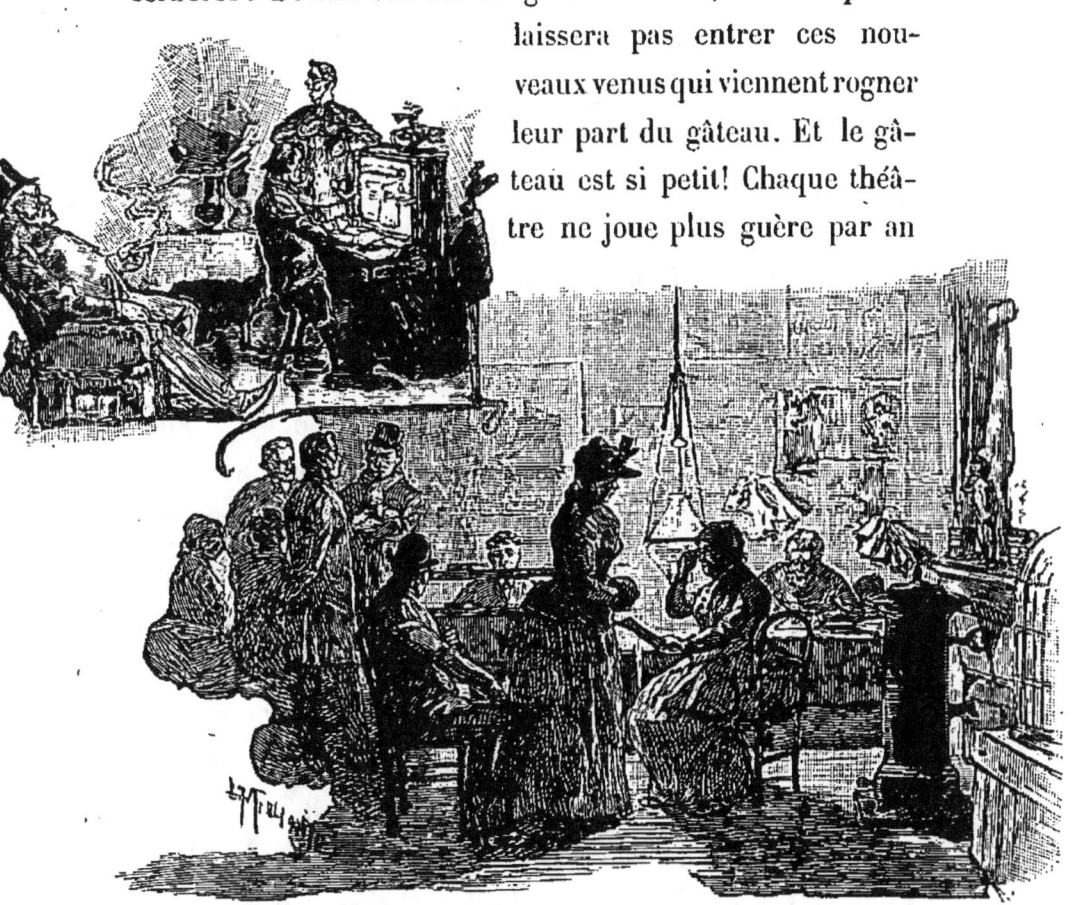

que deux pièces nouvelles ; les anciens accaparent les beaux rôles ; impossible aux débutants de se produire, de faire leur trou, d'apprendre leur nom au public.

Et ces débutants sont légion? Le Conservatoire en fournit

quelques-uns, mais des quatre coins de l'horizon il en vient des nuées à tire-d'aile. C'est par vingtaines que l'on compte à Paris les écoles privées, qui jettent tous les ans sur le pavé des centaines de Sylvia et de Célimène en herbe; toute grisette que la couture ennuie, toute femme de la bourgeoisie que le mari, en partant pour un monde meilleur, laisse sans fortune, tourne ses regards vers le théâtre et s'en va demander des leçons à Talbot ou à Mlle Scriwaneck. Quelques-unes comptent sérieusement prendre le théâtre et y réussir; d'autres espèrent des succès à côté. Ces dernières ont plus de chance; car elles peuvent être plus coulantes sur les appointements, et elles payent sans marchander les toilettes somptueuses qu'exige la mise en scène d'aujourd'hui. Le talent tout nu fait pauvre figure devant une robe de mille écus.

Et ce sont les heureuses! Elles resteront à Paris, celles-là, guettant la chance. Ah! si un rôle passe à leur portée; ou, à défaut d'un rôle, un simple millionnaire; ou, à défaut du millionnaire, un vol de protecteurs! Mais il y a les désespérés de l'art, ceux que pressent les nécessités de la vie, et qui, rabattant de leurs espérances, se réduisent à chercher sur une scène de province le pain quotidien et une gloire départementale. Quelques-uns se font engager directement, dans les théâtres des grandes villes, par des directeurs à l'affût des bonnes occasions; les autres vont frapper à la porte des agences.

Oh! ces agences! N'en disons pas trop de mal; car, après tout, elles rendent service à de pauvres diables qui seraient bien embarrassés, sans elles, de trouver où s'employer! Plaignons ceux qui descendent ce premier cercle de l'enfer! Le directeur de l'agence est un homme qui depuis des années et des années en a tant vu, et de toutes les couleurs, qu'il est devenu terriblement sceptique et presque toujours impitoyable.

Il jauge d'un coup d'œil le malheureux qui vient s'inscrire chez lui; il l'interroge d'un ton brusque; il ricane au récit que l'artiste lui fait de ses triomphes.... Ces triomphes! il sait ce qu'en vaut l'aune. Il lui permet de réciter, comme spécimen de son talent, quelques passages d'une scène à effet, et il le raille sur les défauts qui lui ont sauté aux yeux.

Il le place tout de même. Que lui importe! Si au bout des trois débuts réglementaires le public de l'endroit blackboule le malheureux artiste, ce sera tout bénéfice pour l'agence. Il en renverra un autre, qui paiera la même prime qu'a déjà payée le premier; et le second sera suivi quelquefois d'un troisième.

Il y a sans doute d'honnêtes chefs d'agence théâtrale : la plupart sont des sangsues qui pompent les sous des artistes dans la dèche et font le désespoir des directeurs de province.

On parle toujours de les supprimer; les supprimer ne

serait pas difficile: il faut les remplacer, et c'est là le *hic*. En ce temps où les tournées vont porter de ville en ville les grands succès parisiens de l'année, comment organiserait-on les troupes de raccroc, s'il n'y avait pas des agences toujours pourvues d'artistes en disponibilité?

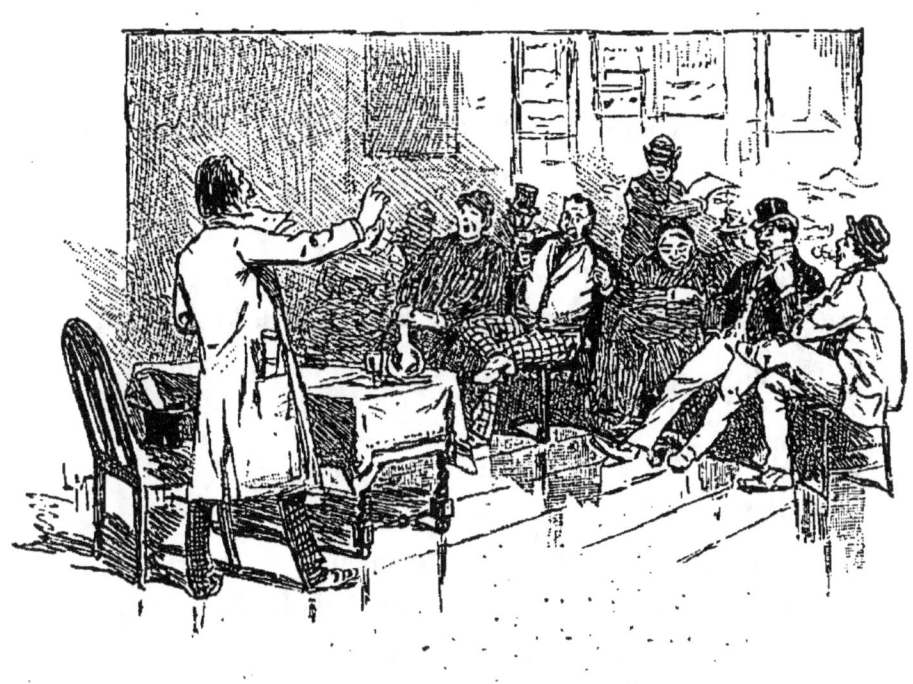

Le directeur va monter une pièce nouvelle. En est-on ? Aura-t-on un rôle ? L'auteur vient la lire à ses interprètes. Regardez-les qui écoutent ; voyez les nez qui s'allongent, les visages qui se rembrunissent. Personne n'est content de son rôle, pas même celui qui porte la pièce, celui pour qui elle a été faite. Il a remarqué que de temps à autre il ne parlait pas tout seul et que ceux qui étaient chargés de le faire valoir en lui donnant la réplique lui retireraient un peu de l'attention qu'on doit à lui seul. Cette idée lui est insoutenable, et il s'en explique avec l'auteur, qui lui promet des changements au cours des répétitions. Les autres sont tous

désolés ou furieux. Ils n'ont que les pannes! est-ce qu'ils sont faits pour jouer les pannes!

Théophile Gautier nous contait qu'il avait fait jadis engager au Théâtre-Historique une jeune grue, qui n'avait d'autre talent que ses cheveux blonds et un air ingénu de vierge raphaélesque. Le directeur s'avisa de monter l'*Othello* de Shakespeare, traduit par Alfred de Vigny. Deux jours après, la jeune grue entrait comme un tourbillon dans le cabinet de Gautier.

« Eh là! qu'y a-t-il?

— Il y a qu'ils veulent me donner une panne! »

La panne, c'était le rôle de Desdémone.

Règle générale : un acteur ne juge de la bonté d'un rôle que sur le nombre de lignes qu'il comporte. Parlez-moi d'un rôle de quinze cents; voilà un beau rôle. Mais un rôle de dix lignes, y eût-il un effet à chaque ligne, c'est une panne.

Tout finit par s'arranger entre l'auteur et ses interprètes; on lit d'abord autour de la table; on répète ensuite, les premières fois avec le manuscrit, puis de mémoire. Chaque jour, auteur, directeur et acteurs viennent s'enfermer de une heure à quatre et quelquefois à six pour étudier le même acte, sur une scène froide, pauvrement éclairée, en face de l'énorme trou noir de la salle. C'est un travail long, méticuleux et triste, qui ne va point sans querelles; on se

jette les rôles à la tête, on s'injurie, on se fâche, on se réconcilie. Plus la besogne avance, plus on devient nerveux, inquiet, agité. Le directeur trépigne d'impatience; il ne fait plus que trois cents francs avec la pièce qu'il a sur l'affiche.

« Allons! mes enfants, dépêchons-nous,

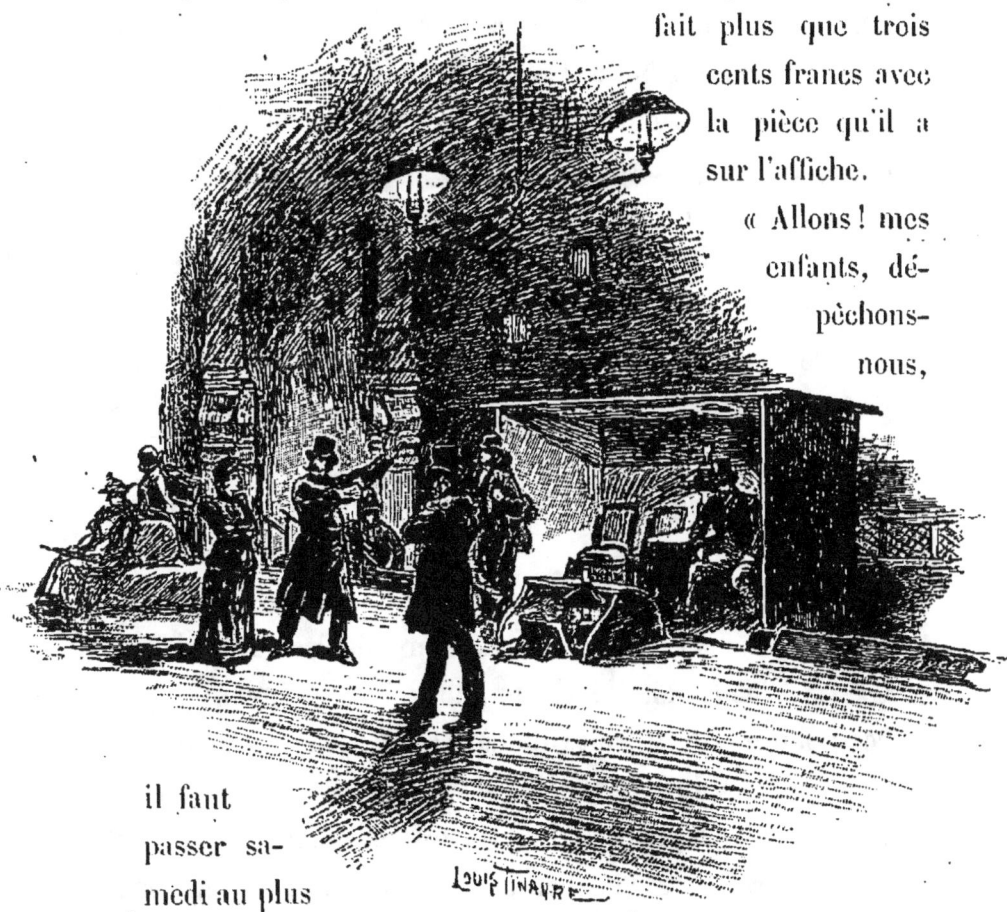

il faut passer samedi au plus tard, pour ne pas manquer la recette du dimanche. »

Et l'on travaille avec fièvre. Les décorateurs ne sont pas prêts. Les costumiers sont en retard; ils sont toujours en retard, les costumiers! L'actrice déclare que sa robe lui va

mal et qu'elle ne répétera pas si on ne la lui change. Le jeune premier n'est pas content de ses bottes ; tout le monde crie et se bouscule. C'est un énervement, c'est un affolement général. Le désordre est tel qu'on s'imagine qu'il sera impossible d'être jamais prêt à l'heure dite.

Mais les notes ont été envoyées aux journaux. La répétition générale aura lieu tel jour à deux heures. Ce sera une répétition à huis clos ; on n'y admettra que les journalistes et les amis de la maison. La salle est comble. Le directeur et l'auteur, assis aux premiers fauteuils d'orchestre, prennent fiévreusement des notes. Sera-ce un triomphe? Sera-ce une chute? Comment le savoir? Tous les invités viennent serrer la main des deux intéressés : « Charmant! délicieux! Vous avez là deux cents représentations ! »

On se couche plein d'espoir; on fait des rêves dorés! C'est le lendemain le grand jour! Cette première représentation n'est en réalité que la seconde; c'est elle pourtant qui décidera du sort de la pièce. Elle est annoncée pour huit heures et quart. A huit heures et demie la salle est vide encore; vers neuf heures moins le quart on commence à entrer. L'ouvreuse cueille, sans se presser, sur les épaules des arrivants les paletots et les pelisses; elle les entasse en pyramides énormes; elle est ces jours-là polie et souriante; elle connaît son monde, elle indique à chacun d'un petit

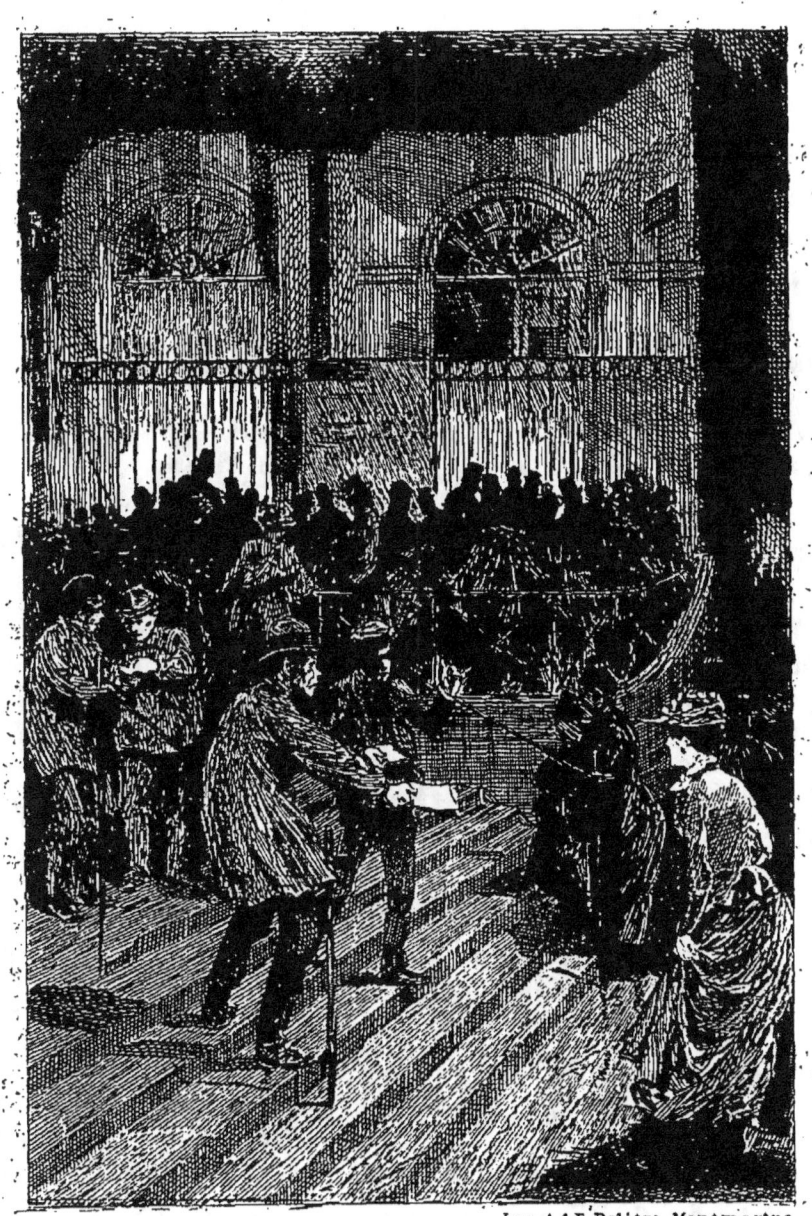

LA QUEUE A L'AMBIGU

geste d'intelligence sa place, qui est toujours la même. Ce

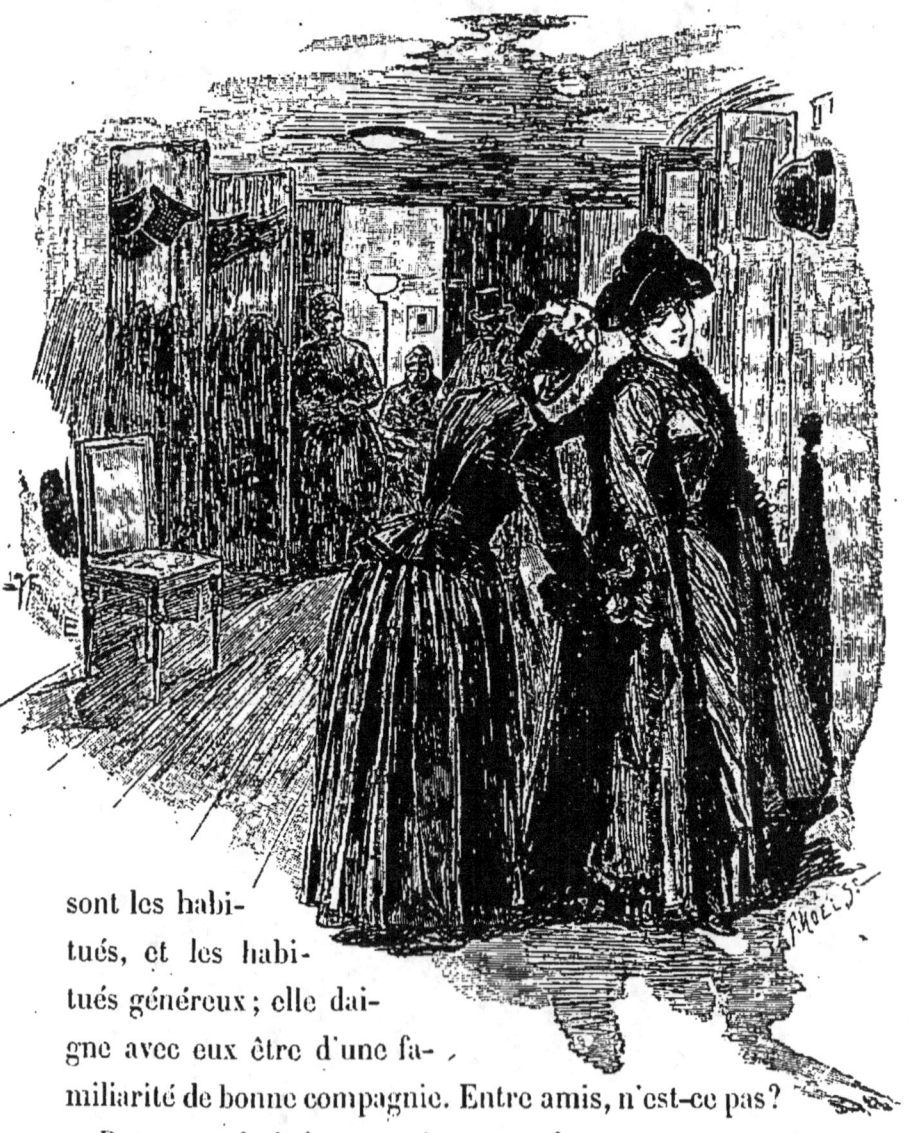

sont les habi-
tués, et les habi-
tués généreux; elle dai-
gne avec eux être d'une fa-
miliarité de bonne compagnie. Entre amis, n'est-ce pas?

Retournez huit jours après : vous la verrez, cette même ouvreuse, autoritaire et refrognée, traiter du haut en bas

les malheureux que leur mauvais destin lui livre, les contraindre à déposer entre ses mains leur pardessus qui doit les gêner, les reléguer, quand il y a quatre ou cinq rangs de fauteuils vides, au dernier rang de l'orchestre, et les gronder de la belle façon s'ils font mine de désobéir. Mais personne n'y songe! La tyrannie de l'ouvreuse est trop sérieusement établie pour qu'aucun Parisien imagine la possibilité de s'y soustraire.

La salle enfin s'est emplie : dans les théâtres de musique, l'orchestre est à son poste ; tous les musiciens en cravate blanche et le chef d'orchestre le bâton à la main,

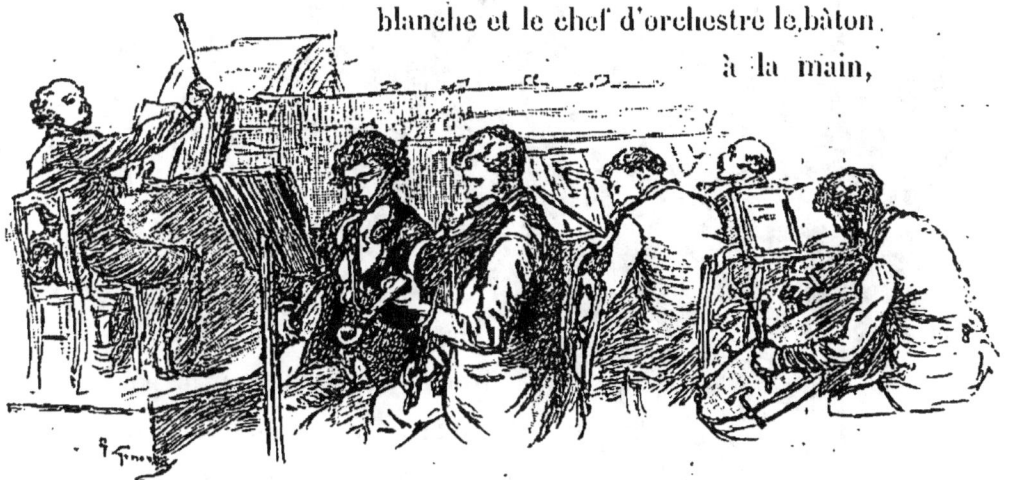

attendent le signal des trois coups. Dans les autres théâtres, même dans ceux de vaudeville, la musique, et c'est grand dommage, a été supprimée. L'orchestre du public s'avance jusqu'au pied de la scène, et ceux qui occupent les premiers rangs peuvent compter qu'à regarder le dessous du

menton des actrices ils emporteront un bon torticolis. Rien de gai, de grouillant et d'amusant comme l'aspect d'une salle un soir de grande première. Au balcon et dans les loges, les femmes en toilette, sur chacune desquelles on peut mettre un nom connu à Paris; et là-haut, dans ce qu'on appelait autrefois le paradis ou le poulailler, un moutonnement tout noir de corps penchés et surplombant. De ces hauteurs vertigineuses, dans certains théâtres, tombent parfois sur les journalistes des trognons de pomme, des marrons et d'autres projectiles moins inoffensifs et plus odorants. Par bonheur, ces soirs de bataille sont rares; car là

presse, cantonnée dans la plaine, est bombardée sans riposte possible. Je me souviendrai toujours d'avoir reçu droit sur la tête un coussin poudreux ; mon chapeau ne s'en est jamais relevé.

Au parterre le plus souvent, quelquefois aux troisièmes galeries, s'est massé le bataillon des claqueurs. Le chef de

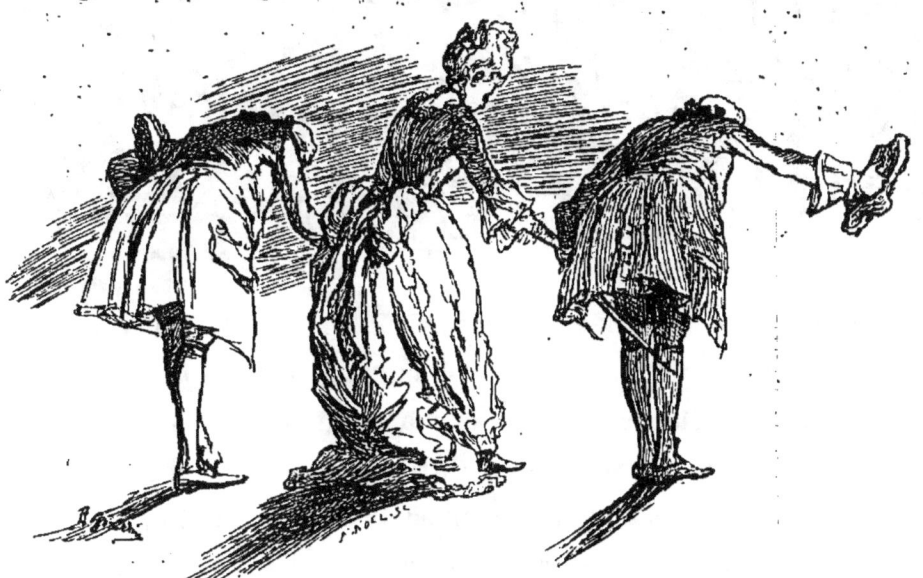

claque jette sur ses troupes un regard circulaire. C'est que le chef de claque n'est pas ce qu'un vain peuple pense ; c'est un monsieur. Sur lui repose en grande partie l'espoir du succès ; il a par avance, avec l'auteur et le directeur, réglé les effets ; mais il sera assez intelligent pour ne point peser trop ouvertement sur le public ; il attendra son initiative pour applaudir, et s'il la provoque, c'est sans la

forcer. Que de tact et de présence d'esprit il faut pour savoir parer à un accès de mauvaise humeur de la foule! Il a quelquefois disposé dans la salle des solitaires qui poussent aux bons endroits des *ah!* d'enthousiasme ou de

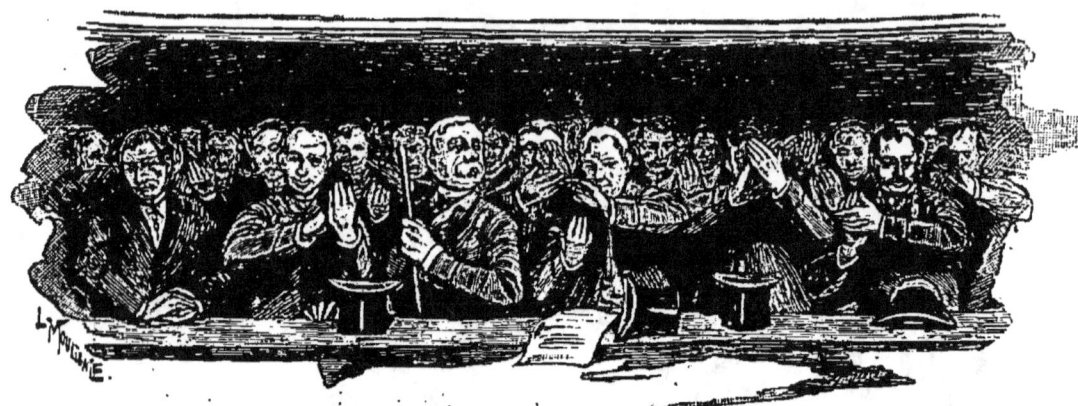

tendresse, ou qui même parfois sont chargés de siffler à contretemps; le public, révolté de l'injustice, applaudit avec fureur. Mais ce sont là des moyens héroïques qu'il ne faut employer qu'avec la plus extrême réserve. Le chef de claque est souvent un des commanditaires du théâtre, un des bailleurs de fonds du directeur, et c'est le cas de dire alors qu'il y va comme pour lui.

Dès que le succès s'est dessiné, après le rideau tombé sur l'acte, on rappelle ceux des acteurs qui ont joué la principale scène. Le public prend part le premier jour à cette ovation; plus tard, c'est la claque toute seule qui s'en charge. On n'a pas plus tôt baissé la toile, que les chevaliers du lustre battent des mains avec la régularité d'un méca-

nisme mis en mouvement ; on la relève, les artistes reparaissent et saluent. C'est un cérémonial obligé. A la fin de la pièce, on les rappelle tous. Villemot nous contait que, voyant un soir à la Porte-Saint-Martin, où il était secrétaire général, un figurant dont le rôle était depuis longtemps fini, bâiller de tout son cœur, accoté à un portant :

« Que faites-vous là, mon ami? lui demanda-t-il. Allez vous coucher.

— Oh! monsieur, répondit l'artiste scandalisé, j'attends le rappel de la fin. »

Les entr'actes sont longs, à Paris, et surtout les jours de première. Le public se répand dans les couloirs et commente avec vivacité (quand la pièce en vaut la peine) les scènes qu'il vient de voir. Les abonnés, dans les théâtres où il y en a, les amis de la maison, les journalistes, se font ouvrir la porte de communication et s'en vont au foyer des artistes présenter leurs félicitations. Ce sont des avalanches de compliments, de cris d'admiration, de poignées de main et parfois même d'embrassades. On monte aux loges des actrices, où s'empilent les bouquets. Ces dames connaissent sur le bout du doigt leur Tout-Paris. Elles ont un mot gracieux pour chaque visiteur; elles expriment quelque inquiétude sur la façon dont elles se sont tirées de telle scène, et l'on se récrie, et on les rassure, et on leur baise les mains, et elles sourient, triomphantes, enivrées, heureuses..., à

moins que..., ah! dame! à moins que la pièce ne tourne au four. Plus de foule au foyer! des airs embarrassés, des regards inquiets, des poignées de main sommaires, accompagnées de quelques mots d'encouragement qu'on jette sans avoir l'air d'y croire : « Ça va se relever! Les idiots n'y entendent rien!

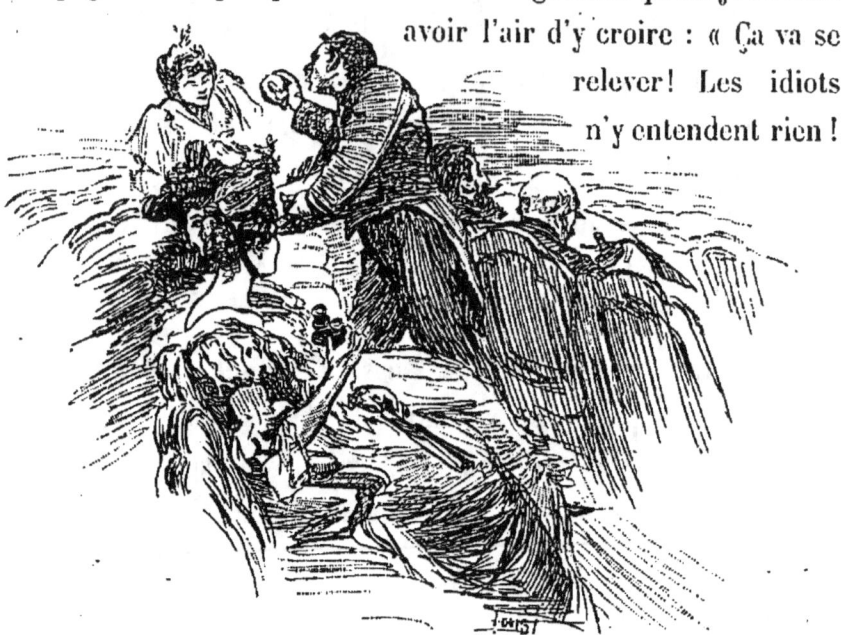

Mais qu'est-ce qu'ils ont donc ce soir! » Le directeur se promène dans les couloirs vides avec une figure consternée; les artistes esquivent l'auteur, qui vient pour leur remonter le moral. Tout le monde est nerveux; c'est la fièvre dans le désarroi.

Et cependant à travers la salle les marchands, indifférents à ces joies ou à ces douleurs, s'en vont criant l'Entr'acte ou le Soir, ou proposent des bonbons anglais ou des

pastilles. J'ai encore dans l'oreille le cri qu'ont entendu dix générations de spectateurs au Théâtre-Français : *Orgeat, limonade, bière!* Le vieux et légendaire bonhomme qui avait durant tant d'années chanté cette mélopée a disparu et n'a pas été remplacé. Les hommes vont plutôt au foyer ou au café, et ils rapportent du dehors des boîtes de bonbons aux femmes.

Il y a un jour dans l'année où vous ne trouverez dans les théâtres, tout grouillants d'une foule avide, rien de ce que je viens de peindre, ni claqueurs, ni gens du monde, ni femmes en toilette, ni bonbons... c'est le 14 Juillet, le jour des représentations gratuites.

Dès quatre heures du matin, à l'Opéra tout au moins et à la Comédie-Française, se forment des queues immenses de gens qui ont apporté leur déjeuner dans leurs poches et qui mangent en attendant l'heure de l'ouverture, les uns sur leurs jambes, les autres sur des pliants qu'ils ont eu soin d'apporter. Tout ce monde rit et blague et tâche de tromper le temps à force de bonne humeur et de saillies.

L'heure a sonné : les portes s'ouvrent; la foule s'engouffre dans le théâtre, et, de la scène où les artistes regardent le tableau par le trou pratiqué dans le rideau, ils voient surgir de toutes parts, à toutes les embrasures de portes, des têtes affairées; c'est à qui arrivera le plus vite et conquerra les meilleures places. Les derniers arrivants jettent un coup d'œil sur l'orchestre plein d'un fourmille-

ment noir, montent aux premières galeries déjà encombrées, grimpent au second, puis au troisième. Tout est bientôt plein, et dans les loges, dont on a prudemment enlevé les portes, les spectateurs s'entassent, le cou tendu vers la scène. Quel frémissement dans cette multitude, quand le rideau se lève! Comme il applaudit avec transport aux bons endroits! Il n'est pas si éclairé ni si bon juge qu'on veut bien le dire. Il se laisse enlever aisément par les acteurs qui donnent, ce que nous appelons dans notre argot, le coup de gueule! Mais il a ce mérite de se laisser, comme disait Molière, prendre aux entrailles par la situation! Il n'a pas peur, n'ayant pas de gants, de les crever; il ne ménage ni ses mains, ni son gosier! C'est une joie pour les artistes de chanter ou de jouer devant des spectateurs si naïfs et si prompts aux bravos.

Il n'y a, hélas! qu'un *gratis* (c'est le terme du peuple)

dans l'année. Et ce gratis a de tristes lendemains. Le peuple souverain laisse de son passage au théâtre des traces qu'il faut enlever ; et ce n'est pas une petite besogne de balayer les pelures d'orange et les détritus de toute sorte qui disent trop clairement que la veille on s'est amusé là.

Il est minuit et demi; car il est fort rare qu'une première représentation finisse avant minuit. Voilà tout le monde libre. Le souffleur sort de son trou. Ah! le pauvre homme! comme il en a vu de dures! comme il en verra de plus dures encore! C'est presque toujours un ancien artiste raté, qui, de chute en chute, est tombé dans cette niche. On s'en prend à lui de tous les accidents de mémoire. S'il souffle trop consciencieusement, l'artiste énervé s'impatiente, lui lance des regards foudroyants et va se plaindre au directeur : On ne l'entend pas parler, tant cet animal souffle haut. S'il lui arrive de ne pas envoyer la réplique ou le mot sorti de la mémoire, c'est bien une autre colère : A quoi songeait-il donc, l'imbécile? On lui

met sur le dos tous les accidents, tous les lapsus, il est le bouc expiatoire qu'on charge de tous les péchés d'Israël. Il accepte en silence les rebuffades; il a besoin pour vivre des deux cents francs par mois qu'on lui jette; il se console de sa misère en méprisant tout bas, au fond de son cœur, les artistes qu'il souffle et qui ne lui vont pas à la cheville. Ah! si la chance l'avait favorisé! Mais il n'a pas eu de veine. Il était d'un temps où l'on savait ce que c'est que jouer la comédie. On n'y entend plus rien; c'est une pitié de voir les artistes d'à présent! Et il est réduit à cette misérable condition de les aider à briller! Les applaudissements dont le bruit sonne sur le bois de sa baraque lui font hausser les épaules de compassion et de mépris:

« Sans moi, que seraient-ils, ces cabotins! »

« Que seraient-ils sans moi? » se répète aussi le régisseur.

Il a bien raison, celui-là: le régisseur, c'est la cheville ouvrière d'un théâtre. C'est lui qui met en scène; c'est lui qui maintient la discipline parmi ce monde d'artistes et d'employés de toute sorte, tous ou presque tous nerveux et déséquilibrés. On ne l'aime pas toujours, parce qu'il inflige des amendes, mais on n'en vit pas moins avec lui sur un pied de bonne camaraderie, car on sait les services qu'il rend au théâtre; on sait que rien ne marcherait sans lui. Le régisseur est généralement peu connu du public; il fait la cuisine, et dans un restaurant s'inquiète-t-on du

nom d'un cuisinier ! Il y en a pourtant dans le nombre qui ont été des hommes hors ligne, que les plus

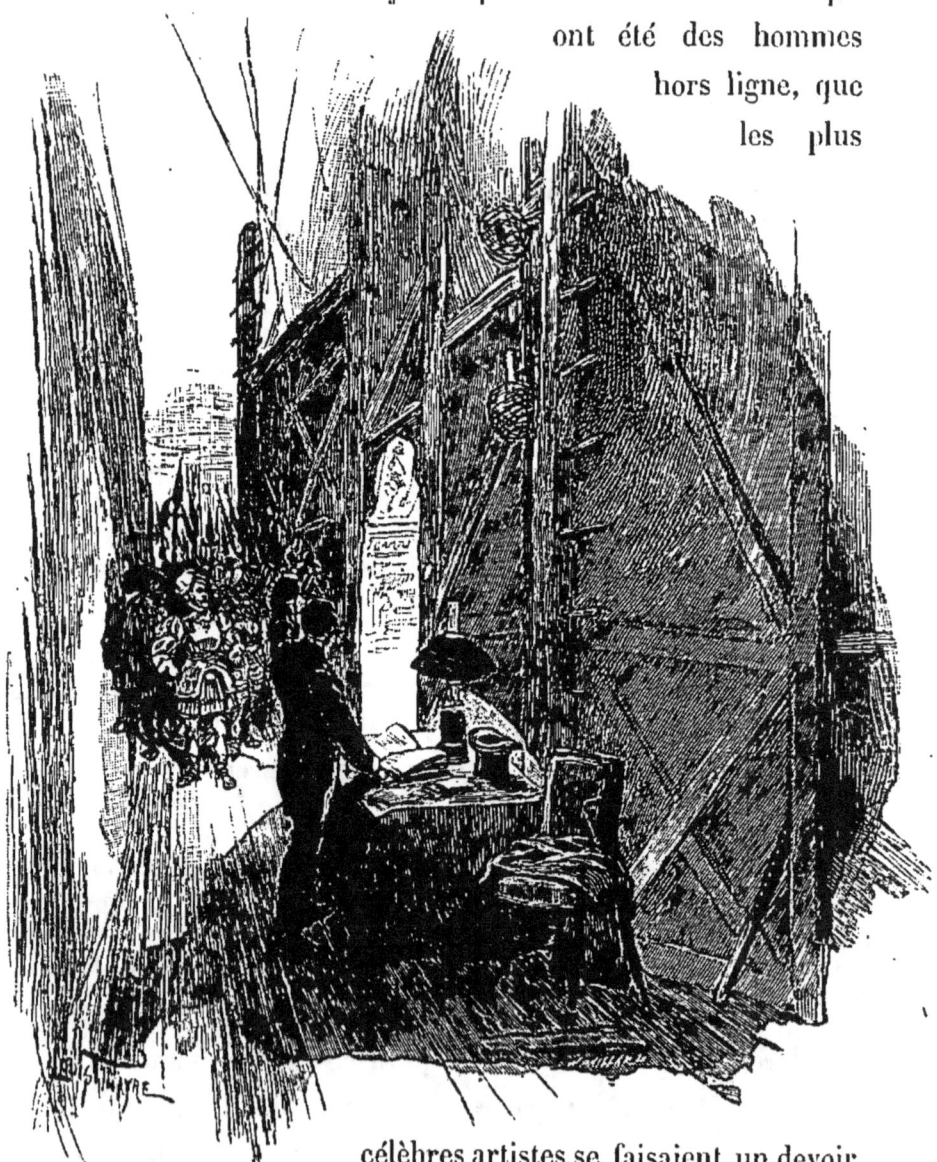

célèbres artistes se faisaient un devoir de consulter, et que les auteurs mêmes tenaient en sin-

gulière estime. Autrefois, à la Comédie-Française, on n'eût jamais laissé passer une pièce sans qu'elle eût reçu le visa de Davenne, qui a, dans une pénombre modeste,

préparé et organisé tous les grands succès des cinquante dernières années. Derval au Gymnase, Riquier et Boisselot au Vaudeville, Marck à l'Odéon, ont été et sont encore des conseillers écoutés, qui gardent fidèlement le dépôt des vieilles traditions, et les transmettent aux générations nouvelles.

On peut sans crainte avancer cette vérité, qu'il n'y a pas de théâtre sans un bon régisseur.

A plus forte raison, sans un bon directeur. Le directeur, c'est le général en chef, ou, si vous aimez mieux, c'est le capitaine du vaisseau. Le temps des grands directeurs semble passé : J'ai connu les Montigny, les Fournier, les Hostein, d'autres encore qui étaient des hommes d'initiative et des lettrés, qui ai-

maient le théâtre pour lui-même et n'y voyaient pas qu'un moyen de faire vite fortune. C'est qu'autrefois les directeurs étaient choisis par l'État. Il fallait pour obtenir le privilège d'un théâtre offrir une surface, jouir d'une certaine considération, être quelqu'un. Depuis le décret qui a octroyé aux théâtres le fâcheux bienfait de la liberté, nous avons pu voir à la tête de nos théâtres des notaires retirés ou des marchands de charbon, pour qui la littérature dramatique n'a été qu'une denrée et le théâtre un commerce, beaucoup plus lucratif, 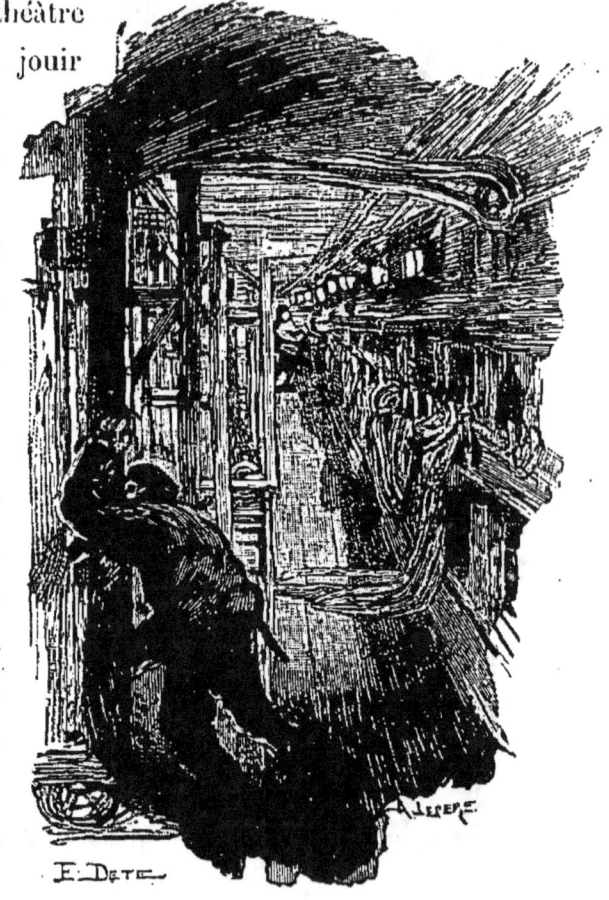 mais aussi beaucoup plus aléatoire que les autres. Ils n'ont plus rêvé que de hasarder un gros coup et de passer la main.

Hasarder un gros coup, c'est trouver soit une pièce, soit

une actrice à sensation. La pièce, il n'y a que les auteurs connus, célèbres, cotés et archicotés sur la place de qui on l'espère ; l'étoile, on ne se la procure qu'à prix d'argent. Et voilà comment l'affiche n'a plus jamais présenté au public que les mêmes noms ; voilà comment il ne s'est plus formé de nouveaux auteurs ; voilà comment il n'y a plus de troupes. On paye mille francs par soir à l'étoile ; on donne cent cinquante francs par mois aux autres actrices, qui sont forcées de dépenser trois toilettes pour un seul rôle ou plutôt pour une seule figuration, et mangent en un soir leurs appointements de deux années.

Il nous reste la Comédie-Française. Grâce à la vieille organisation qu'y maintient le décret de Moscou, grâce à la subvention qui autorise la surveillance de l'État, il y a encore dans la maison de Molière une élite de comédiens, fidèles aux traditions antiques, et, comme les emplois s'y sont conservés, c'est là qu'on peut étudier sur le vif les divers types du théâtre.

Voici le tragédien, qui doit avoir nécessairement la voix sombrée et pathétique de Mounet-Sully ou porter dans le gosier l'éclatante trompette de Maubant. La tragédienne s'est longtemps modelée sur Rachel ; il fallait qu'elle eût, comme la grande actrice, le front bombé, l'œil ardent, l'organe rauque. C'est aujourd'hui la divine Sarah qu'elle imite ; elle tâche de lui prendre sa voix d'or, l'élégante gracilité de sa taille, ses poses abandonnées,

et son déblayage monotone, coupé de cris superbes.

En comédie, celui qui tient la corde, c'est le jeune premier et après lui l'a moureux, car tous les deux ont cet inap préciable avantage d'être aimés et d'épouser au dé nouement.

Ils sont aimables, ils font des effets de cuisse ou de torse, ils chantent en parlant et; du regard qu'ils jet--tent dans les loges comme une amorce de ligne, ils pêchent des approbations discrètes et des bravos gantés.

Ils ont le merveilleux privilège de ne pas vieillir; ils

sont plus jeunes à cinquante ans qu'à dix-huit. Quand ils tombent à genoux, ils sont obligés, pour se relever, de s'appuyer de la main sur le plancher ; ils n'en sont pas moins fringants, ils n'en traînent pas moins tous les cœurs après eux.

Ils sont l'envie et le désespoir des valets, qui aspirent, eux aussi, à s'entendre dire en scène : « Je vous aime ! » C'est en vain que leur nez en trompette, leur bouche largement fendue, leur voix éclatante, les avertissent qu'ils sont faits pour la livrée, leur ambition secrète est de chausser la bottine vernie du jeune premier. Il y a là des jalousies féroces !

Combien plus vives encore parmi les femmes ! L'ingénue n'a pas plus-tôt cinquante ans qu'elle se fatigue d'être une petite bécasse et de dire en faisant une moue adorable : « Le petit chat est mort. » Elle aspire à passer jeune première ou grande coquette. La jeune première a le département de la passion ; la grande coquette est plus brillante et plus froide ; sa caractéristique, c'est de manier l'éventail. On ne comprendrait pas une grande première s'écriant, un éventail à la main : « Le lâche ! il m'a trompée. » Célimène et son éventail sont inséparables. Toutes trois : ingénue, coquette et jeune première se ressemblent en un seul point, c'est qu'elles se détestent et s'arracheraient les yeux en se tutoyant.

Il n'y a que la duègne que personne n'envie, à qui

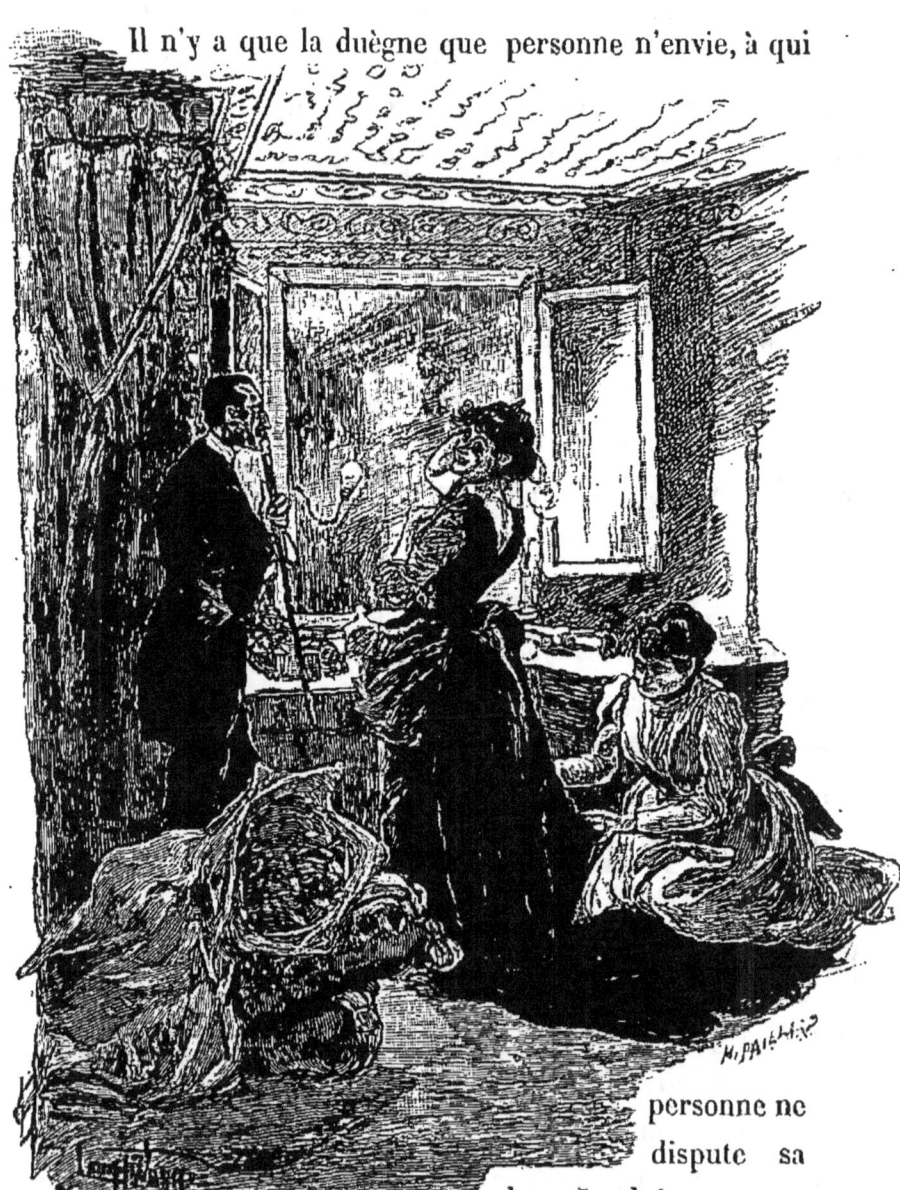

personne ne dispute sa place. La duègne se reconnaît à sa voix pointue, à son nez qui est long et en-

bec-de-corbin et à sa bouche qui est singulièrement pincée, à moins qu'elle ne soit d'une planturcuse et réjouissante dimension. On ne devient pas, on naît duègne. Mlle Jouassain était duègne au sortir du Conservatoire. On ne fera jamais une duègne de Mme Pierson, ni de Mlle Bartet.

On ne fera jamais non plus d'un ténor un traître d'opéra, ni d'une chanteuse légère une mère de tragédie lyrique. Les emplois sont marqués dans le chant comme dans la comédie. Les prétentions, hélas! et les ridicules y sont aussi les mêmes. Peut-être les vanités et les ambitions y sont-elles plus exaspérées. C'est que le chanteur ne dure guère. Un bon comédien peut fournir des quarante ans de service, et souvent même, comme le vin, il devient meilleur en vieillissant. Il n'y a guère de chanteur qui, au bout de dix ou quinze ans, ne soit fourbu, éreinté, et à qui la complaisance du public ne doive faire crédit des notes qu'il a perdues sur la route. Combien en avez-vous vu se dresser sur la pointe de leurs pieds, la poitrine gonflée, le visage cramoisi, pousser désespérément un *ut* dièze qui ne sortait plus, et qu'on applaudissait tout de même par habitude ou par courtoisie.

Ah! il ne fait pas bon vieillir à l'Opéra! Cela n'est permis qu'aux choristes, qui datent, pour la plupart, hommes ou femmes, de l'Empire, les uns du second, les autres du

premier, et que l'on garde parce qu'ils savent le répertoire. C'est une jolie collection d'antiquités. Le corps de ballet se renouvelle davantage. C'est que le ballet, en dehors des premières danseuses, doit être pour les abonnés la joie des yeux et le charme du foyer. Je parle, bien entendu, du foyer de la danse. Il a perdu quelque peu de son antique splendeur. Les gens du monde y fréquentent moins qu'autrefois. C'est pourtant encore pour nombre de clubmen un aimable lieu de réunion, où les messieurs viennent causer des potins du jour, en offrant des bonbons à ces demoiselles court-vêtues. Tandis qu'elles font leurs exercices et s'étirent les jambes, en se penchant sur la barre d'appui, ces messieurs les regardent, flirtent et rient avec elles, sous l'œil maternel de Mme Cardinal.

On a fait beaucoup de contes à dormir debout sur les débordements dont ce foyer de la danse serait le témoin et l'entremetteur. La vérité est qu'on s'y tient toujours dans

les limites d'une galanterie aimable, que les mœurs n'y sont pas plus déréglées qu'ailleurs, que ces petites filles, qui sont fort bien stylées pour la plupart par des mères prudentes, ne se laissent dire que ce qu'elles veulent bien entendre, et ne se laissent faire que ce qu'il leur plaît de supporter. C'est de joli caquetage, qui est sans conséquence.

On s'imagine, dans le monde, que les coulisses sont des lieux de perdition. Il serait assez difficile d'y nouer des intrigues à travers le tohu-bohu des machinistes qui montent et démontent les décors, des figurants qui se bousculent, des régisseurs qui courent éperdus et crient : acteurs et actrices se réfugient dans leurs loges, où ils refont leur visage et rajustent leur toilette. Il n'y a plus même de foyer. Le foyer du Théâtre-Français était célèbre autrefois; ces dames y tenaient salon, et les personnes les plus considérables se plaisaient à y venir tailler une bavette. Les vieux sociétaires y jouaient gravement aux dames ou au tric-trac, tandis que les Célimène et les Marton de la maison tenaient le dé de la conversation. Ce sont des mœurs disparues; on ne voit paraître au foyer que les artistes qui jouent dans la pièce, et encore n'y restent-elles guère. Le foyer est désert et triste; il ne reprend un air d'animation que les soirs de grande première.

Il n'y a qu'une figure qui soit demeurée immuable, c'est celle du pompier, du légendaire pompier, qui se pro-

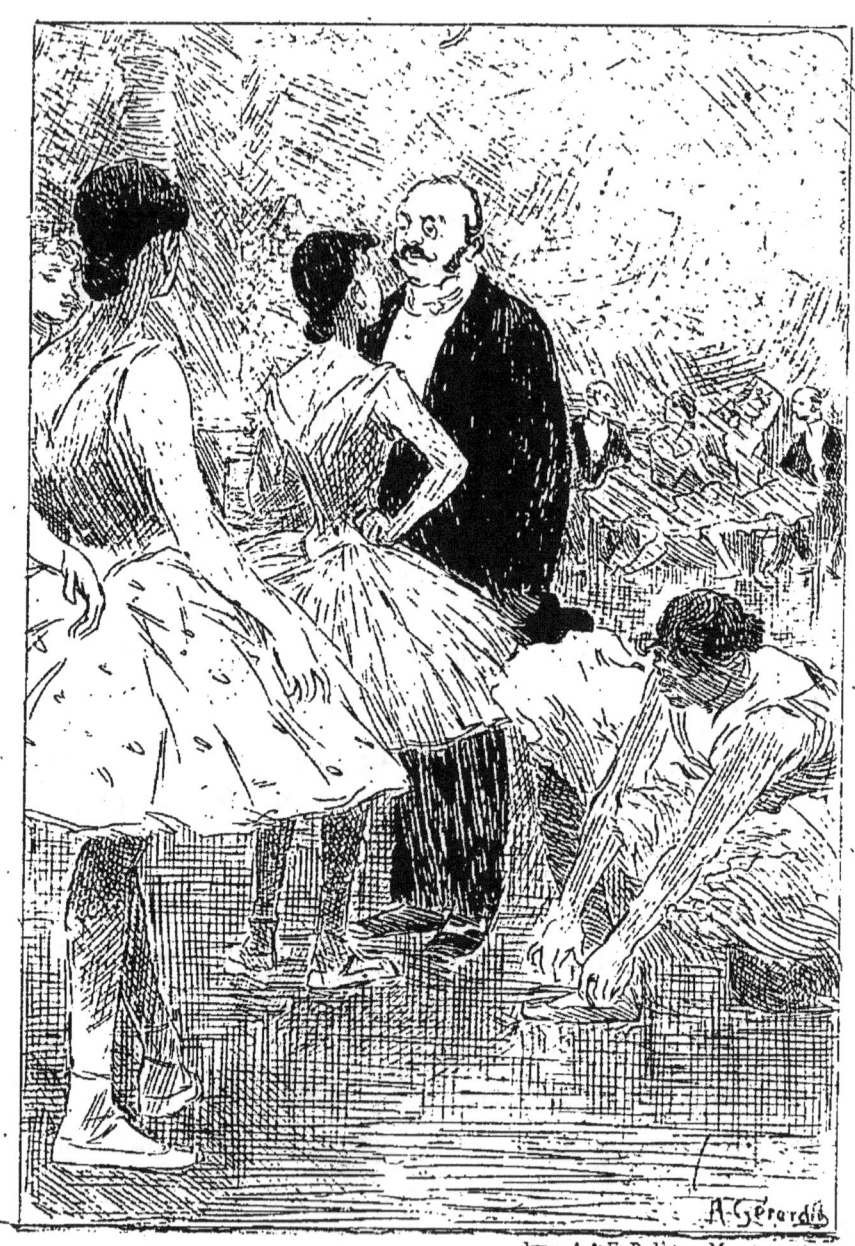

LE FOYER DE LA DANSE
à l'Opéra

mène, grave et mélancolique, et dont le casque brille à travers les interstices des portants. On lui demande parfois son avis sur la pièce, qu'il écoute sans la voir. Il joue les Laforest. Quand il y a un bout de toile qui prend feu, c'est le machiniste qui l'éteint. Le pompier ne sait jamais où est la bouche d'eau.

Le machiniste, lui, est devenu, grâce à l'importance qu'a prise la décoration dans les pièces modernes, un des rouages les plus indispensables du théâtre. A peine le rideau est-il tombé sur un acte que l'équipe des machinistes se jette sur les châssis et les portants, bousculant les habitués du théâtre qui ont accès sur la scène et qui y flânent volontiers, surtout les jours de ballet ou de pièce à grand spectacle. Malheur à qui crierait au machiniste : « Prenez-donc garde ! je vais tomber dans votre corde. » Il serait tout de suite mis à l'amende ; il faut dire : « un fil ». Les artistes se trompent quelquefois exprès pour avoir le plaisir de donner un pourboire déguisé à ces messieurs. C'est que dans les théâtres à changements à vue et à trucs, leur rancune est très redoutable. Il suffit d'un moment d'inattention pour qu'on disparaisse dans une trappe et qu'on s'enfonce dans le quatrième dessous.

Les dessous, ce royaume ténébreux, d'où émergent et s'élèvent lentement, d'une seule pièce, des palais, des forêts, des apothéoses, d'où jaillissent les génies et les diables ; les dessous, où se promène sans cesse, armés de

lanternes sourdes, la légion d'ouvriers qui préparent en ces profondeurs sombres les merveilles éblouissantes des féeries. Il y a des théâtres où les dessous ont trois ou quatre étages. Il a fallu pour creuser ceux de l'Opéra épuiser et détourner une rivière. Un théâtre sans dessous, ce serait comme une maison sans cave.

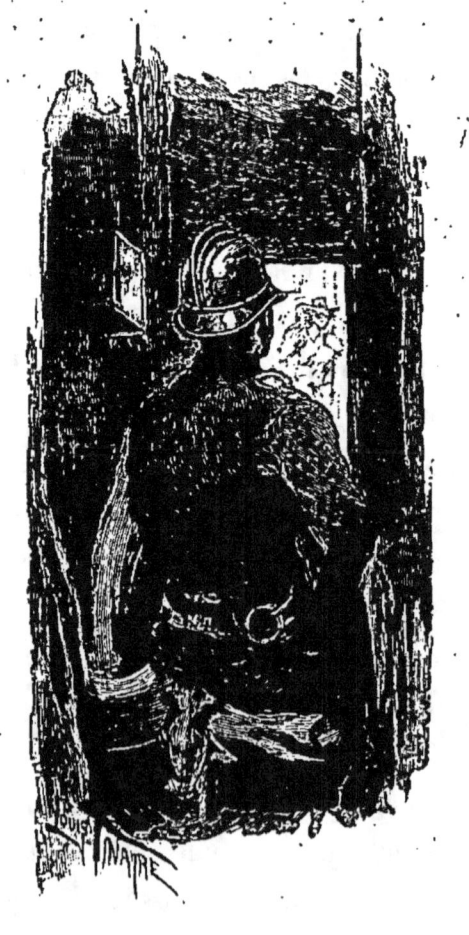

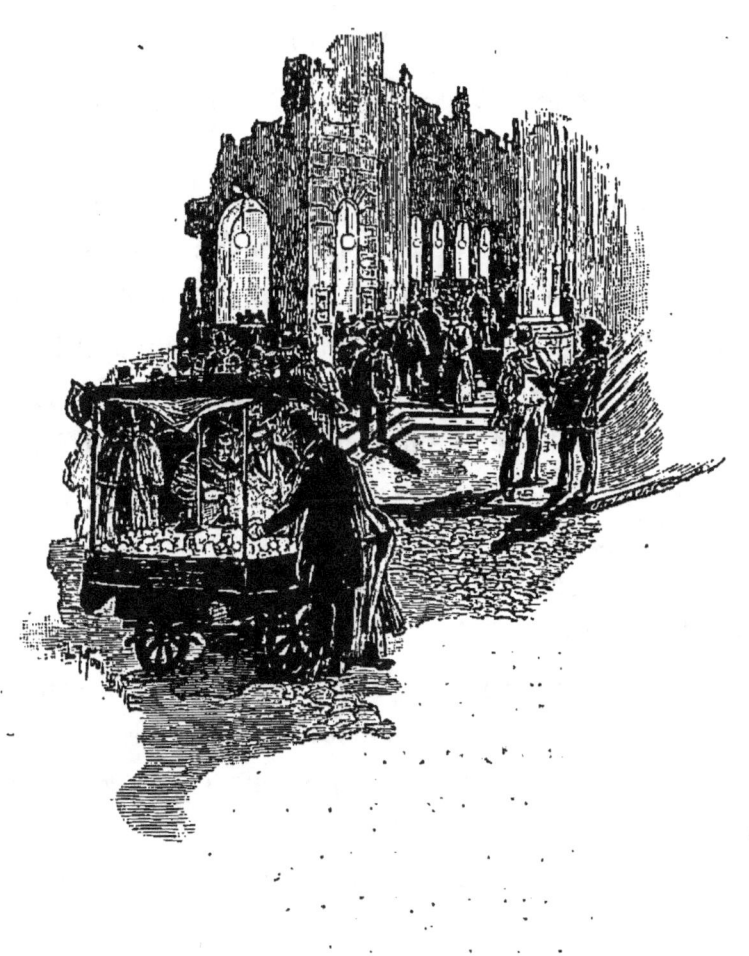

Sortons du théâtre, si vous voulez bien.

Mais, avant de sortir, comment ne pas dire un mot du personnage important, de l'homme essentiel qui en tient les portes sous sa dépendance, je veux dire du concierge, de monsieur le concierge.

C'est par sa loge qu'il faut entrer pour monter au théâtre, en longeant par les derrières. Ah! ces derrières des théâtres parisiens, sont-ils pour la plupart laids, sombres et mal-

propres ! Des escaliers à se casser le cou, un labyrinthe de couloirs à se perdre ! Il faut être de la maison pour ne pas s'y égarer, dans ces demi-ténèbres que coupe d'un carré de lumière une porte de cabinet qui s'ouvre. L'accès de ce paradis est fermé aux profanes ; et il faut voir de quel air digne ou rogue le concierge les en écarte ! comme il laisse tomber un regard de dédain sur les porteurs de manuscrits qui ont l'imprudence et l'impudence de demander M. le directeur !

« Il n'y est pas.

— Et monsieur son secrétaire ?

— Il n'y est pas. »

Acteurs et actrices qui s'arrêtent dans sa loge pour y causer des potins du jour pouffent tout bas de rire à le voir rembarrer avec cette morgue les pauvres diables de poètes, sans parler des pauvres diables d'amoureux. Mais il s'humanise parfois avec ces derniers, quand ils y mettent le prix.

C'est devant sa loge que ces messieurs montent la garde, le soir, attendant que l'actrice, qui a joué dans la pièce, sorte et leur fasse signe. Il les regarde, en philosophe, faire leurs cent pas sur le trottoir, et les encourage parfois d'un sourire.

Tout ce côté du théâtre lui appartient ; il en ignore la façade et les devants ; arrêtons-nous-y à cette heure.

Voici le contrôle : il se compose presque partout de trois

personnes, dont le contrôleur en chef. Le public croit volontiers que le contrôleur n'a d'autre fonction que de déchirer un coin du billet que chaque spectateur lui apporte. C'est un des organes indispensables de cette machine très compliquée que l'on appelle un théâtre. Il faut qu'un bon contrôleur connaisse, comme le secrétaire général du théâtre lui-même, son Tout-Paris sur le bout du doigt. Le secrétaire général a signé dans la journée les billets de faveur. Le soir, c'est le contrôleur qui les vérifie ; c'est lui qui sait qui il peut laisser entrer sans payer ; qui écoute les plaintes, juge les différends et les apaise. Il sait proportionner les égards et la politesse au rang des personnes qui se présentent ; dur, comme il convient, aux chiens de payants,

et quand viennent les autres, rogue avec les petits, la bouche en cœur pour les gros personnages, habile aux nuances. Avant d'arriver jusqu'à lui, il vous a fallu subir les propositions du marchand de billets. Il vous aborde, et tout bas :

« Monsieur, un orchestre, moins cher qu'au bureau. »

Si vous faites mine de l'écouter, il vous entraîne dans un caboulot voisin. Il vous montre des places, qu'il vend au rabais quand la pièce n'a pas réussi, qu'il surfait le plus qu'il peut quand elle a la vogue ; et les soirs où la curiosité parisienne est violemment surexcitée, un fauteuil coûte cinq louis et une loge vingt-cinq. Il est la plaie des théâtres, qui n'ont jamais pu s'en débarrasser. Quelques directeurs ont trouvé plus simple de faire alliance avec lui et vendent par-dessous main, grâce à cet intermédiaire, leurs places plus cher qu'au bureau. Il leur prête de l'argent aux jours de grande dèche.

Autrefois il se formait à la porte des théâtres des queues d'une longueur prodigieuse. Que de fois, en mon enfance, n'ai-je pas fait queue deux ou trois heures sur mes jambes, attendant l'ouverture du bureau, tandis que sur les flancs de la colonne, le marchand de coco, sa fontaine sur les épaules, criait sa marchandise ! Le marchand de coco a disparu, et l'on ne fait plus guère queue, si ce n'est par exception.

L'entrée dans les théâtres est devenue fort paisible; c'est la sortie qui est toujours houleuse. La foule descend lentement par les escaliers, et toujours revient sur toutes les lèvres impatientées la phrase sacramentelle : « Si pourtant il y avait le feu, comme on serait cuit ! » Les valets de pied attendent dans les vestibules (je parle des théâtres où il y a un vestibule); ils demandent à haute voix les voitures, qui s'alignent en une longue file. Les pauvres diables qui n'ont pas de voiture à eux se mettent, à travers la nuée des ouvreurs de portières, en quête d'un fiacre ou d'un omnibus, sans compter ceux qui ne peuvent compter que sur leurs jambes, et qui ouvrent paisiblement leur parapluie. Car, je ne sais si vous l'avez remarqué, il pleut toujours à la sortie du spectacle; et c'est dans la nuit, rayée de lumière électrique, un tumulte et un piétinement dans la boue, à travers le va-et-vient des voitures et les bousculades des gens pressés.

La façade du théâtre s'éteint; la garde municipale s'en va la dernière d'un pas cadencé et regagne la caserne. Tout est fini: Dormez en paix, gens de Paris et de Pontoise! Ce sera demain à recommencer.

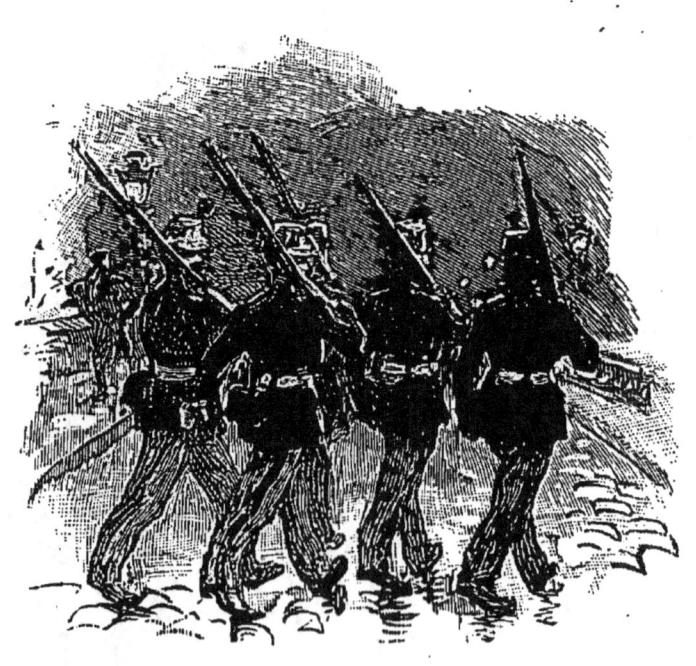

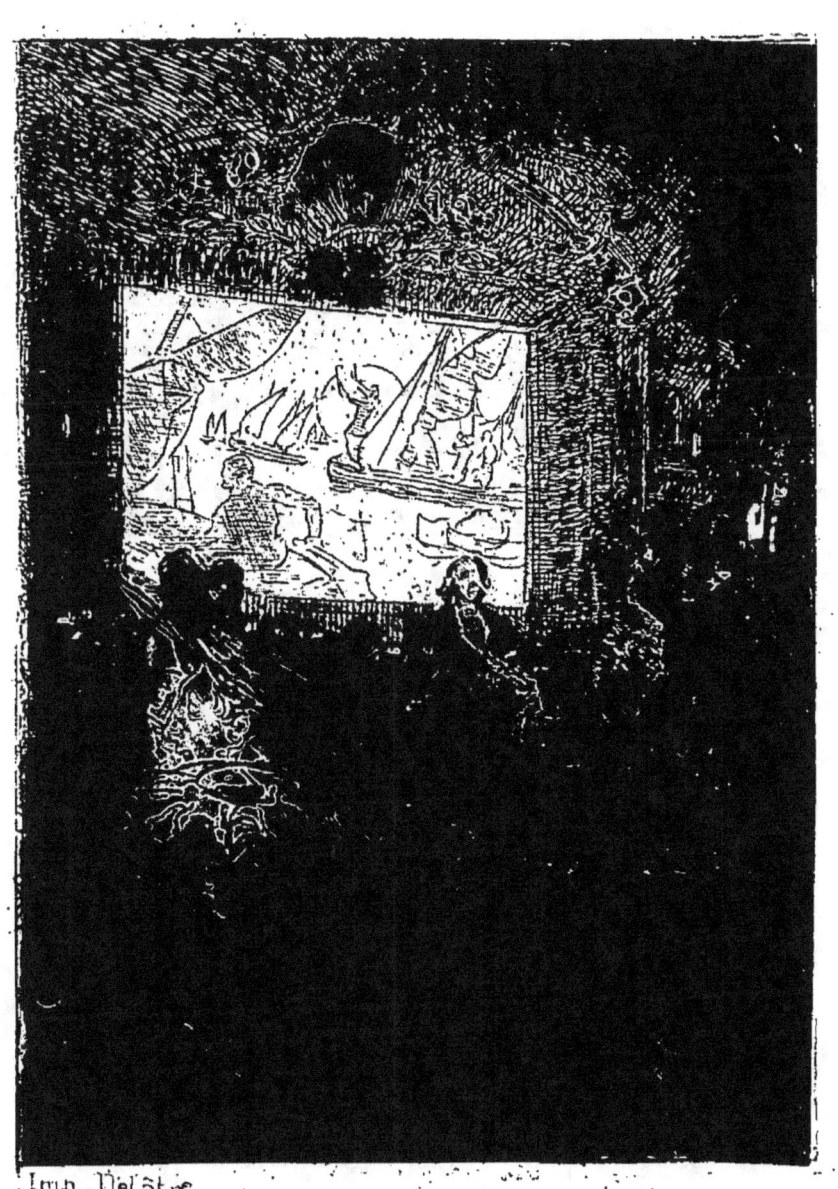

REPRÉSENTATION AU CHAT NOIR

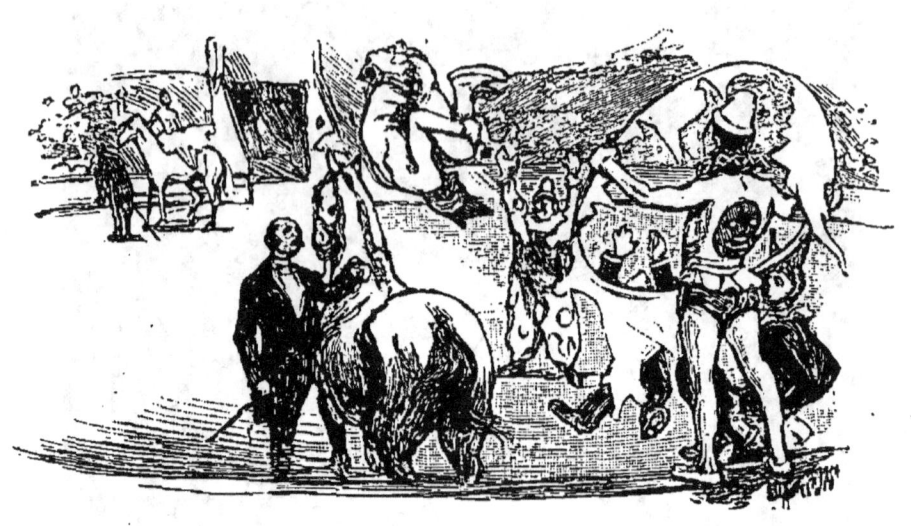

Je ne vous mènerai point aux concerts du Conservatoire, par l'excellente raison qu'il faut être le petit-fils d'un ami d'Habeneck pour y avoir entrée. Ceux qui vont là sont des pontifes de l'art, qui sentent la grandeur de leur mission et qui exercent un sacerdoce. Ils savent à quels endroits il convient de se pâmer, à quels autres ils doivent dodeliner de la tête ; ils ont conscience d'être les servants d'une religion et ils communient avec le plus impeccable de tous les orchestres dans l'admiration des œuvres les plus consacrées. Ils ne sont que cinq cents et se connaissent tous. Ils célèbrent entre eux les mystères de la grande musique.

Aux concerts Lamoureux, tous convaincus. Lamoureux

lui-même plus convaincu que tous les autres : Wagner est Dieu et Lamoureux est son prophète. Tous les musiciens vont chez Lamoureux, toutes les femmes du monde, et c'est à qui renchérira sur l'enthousiasme. On serait regardé de mauvais œil si l'on se permettait des degrés dans l'admiration. Il y en a d'ailleurs quelques-uns qui sont très sincères. On les reconnaît à ce qu'ils font moins de simagrées que les autres.

Du concert au café-concert, quelle chute!

Il faut pourtant bien dire un mot du café-concert, puisque aussi bien aujourd'hui une bonne partie de la population parisienne se répand chaque soir dans les établissements de ce genre, pour y fumer un cigare, en écoutant des chansons. Oh! ces chansons! pour une qui a de la fantaisie et de la grâce, combien en défile-t-il d'idiotes ou d'ordurières, chantées par des pseudo-artistes qui n'ont ni voix, ni talent, ni beauté même quelquefois !

Et cependant c'est là que nous avons entendu Thérésa, et plus tard, Paulus, le grand Paulus, l'illustre Paulus! C'est là que chante cette gentille et piquante Yvette Guilbert, qui tourne à présent toutes les têtes. C'est là que chante Kam-hill, qui doit le meilleur de sa célébrité à son habit rouge! C'est là enfin, à l'Éden-Concert, que la Chan-

son a eu ses vendredis classiques, tout comme le Théâtre-Français avait ses mardis et ses jeudis

Il faut dire que le public qui vient au café-concert se

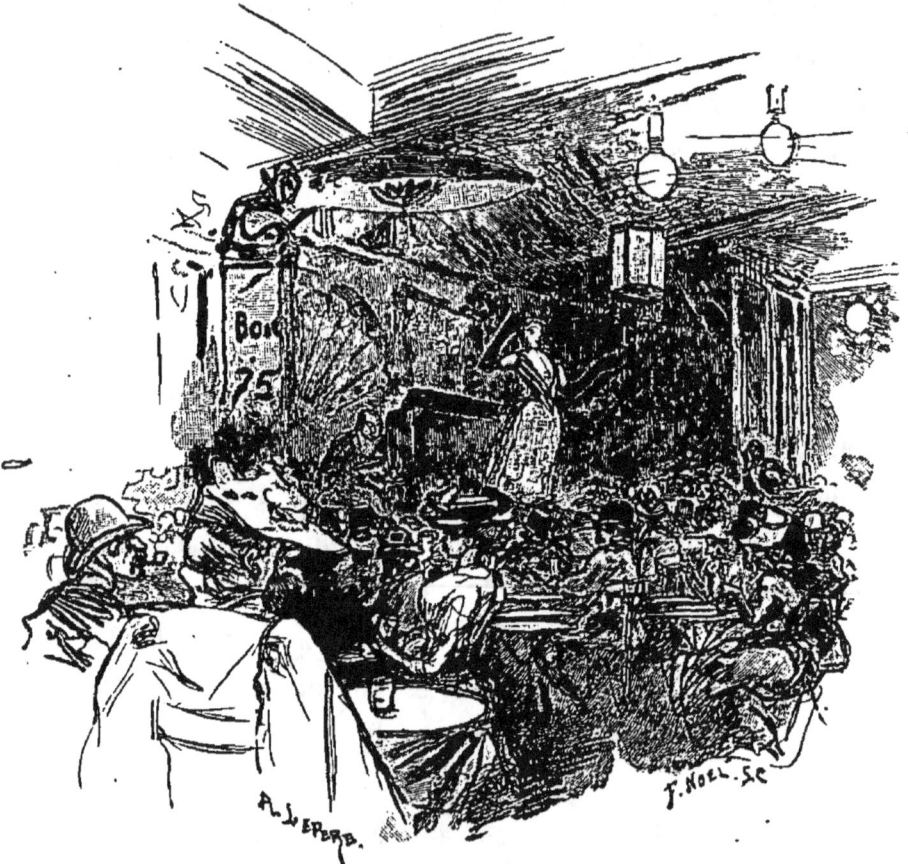

contente à bon compte. Regardez tout ce monde; il écoute vaguement, poussant au plafond des bouffées odorantes, sirotant un bock, perdu dans ses pensées. S'il est à l'Alcazar d'été ou aux Ambassadeurs, pendant le mois d'août, il jouit de la fraîcheur du soir et s'amuse à regarder les

jolies femmes. Le spectacle est le cadet de ses soucis. Il ne s'éveille de son farniente que pour écouter le chanteur ou la chanteuse en vogue, et, parfois même, s'il est en humeur de rire, il reprend le refrain en chœur. C'est une des plaisanteries familières aux habitués de ces sortes d'endroits.

Les cirques accaparent encore une forte partie de l'ancienne clientèle des théâtres. Le spectacle n'y a guère varié depuis cinquante ans ; ce sont toujours à peu près les mêmes exercices, les mêmes clowns, les mêmes plaisanteries. Elles avaient autrefois un tour de gaminerie parisienne, dans la bouche d'Auriol, que les générations nouvelles n'ont pas connu. Le genre anglais est plus en faveur, et c'est Auguste qui a le privilège de faire rire tous les enfants et quelques grandes personnes.

Il n'y a guère eu d'innovations hardies qu'au cirque de la rue Saint-Honoré, où la piste, grâce à un truc ingénieux, se change en un bassin rempli d'eau. Tous ces spectacles ont leur clientèle, et le high-life s'y donne rendez-vous à des jours déterminés.

Le high-life aime les théâtres hors cadre, ceux qui se piquent de réveiller ses curiosités de sceptique et de blasé par un ragoût de nouveauté piquant. C'est ainsi qu'il a patronné le Théâtre-Libre d'Antoine, dont nous avons suivi avec un si vif intérêt la prodigieuse fortune. Nous l'avons

vu des hauteurs de Montmartre, où il opérait dans le plus obscur des bouibouis, passer à la Gaîté-Montparnasse et s'établir enfin aux Menus-Plaisirs, où il donne chaque mois une ou deux représentations qui font courir tout Paris. Antoine est le prophète d'un art nouveau, qui a ses disciples très convaincus et très fervents. J'ignore quelles en seront les destinées et si la révolution qu'il a lancée aura le succès qu'il espère; il est certain qu'il aura exercé sur le théâtre contemporain une réelle influence, et que cette monographie, à notre sens, ne serait pas complète si son nom n'y figurait pas.

Beaucoup d'autres théâtres se sont formés en ces derniers temps à l'imitation du Théâtre-Libre; sans parler de ce Théâtre-d'Art qui a valu à son fondateur quelques mois de prison pour outrages aux bonnes mœurs. Mais je n'ai à parler que de ceux qui ont plu aux Parisiens par un petit coin d'originalité singulière. Au premier rang brille *le Chat-Noir*, fondé par ce drôle de corps qui s'intitule: gentilhomme de Salis, seigneur de Chatnoirville. C'est chez lui que, pour la première fois, on nous a offert en spectacle et *la Marche à l'Étoile* et *l'Épopée impériale*, qui ont si profondément ému le monde des artistes. Ce n'était au fond que la lanterne magique de nos pères, mais renouvelée par un art ingénieux; les dessinateurs avaient trouvé moyen, avec des découpures projetées sur un fond de toile blanche, d'obtenir des grouillements de foules et des profondeurs inouïes; la

musique et la poésie y jetaient une note idéale; cela était exquis; et cependant le seigneur de Chatnoirville, de sa voix enrouée, avec une verve rabelaisienne, lançait à travers la représentation ses boniments mêlés de plaisanteries énormes, de calembours et de traits d'esprit.

Non loin de là, rue Rochechouart, Bruant, tout en blaguant les habitués de sa brasserie et les philistins qu'y attirait la badauderie parisienne, les amusait et les épouvantait tout ensemble de ses chansons réalistes, tandis que le Moulin-Rouge agitait dans la nuit ses grandes ailes sur les hauteurs de Montmartre, que les Folies-Bergère exhibaient à toute une foule incessamment renouvelée des danseuses, des acrobates, des mimes et des clowns, et qu'au bas de la rue de Clichy, le Théâtre-Moderne, s'établissant sur les ruines de vingt exploitations malheureuses, ressuscitait les grands ballets qui firent un instant la vogue de l'Éden-Théâtre…. Mais où sont les neiges d'antan!

Je me ferais scrupule d'oublier dans cette nomenclature rapide le théâtre minuscule de la galerie Vivienne, où le poète Bouchor, aidé de quelques-uns de ses amis, poètes comme lui, Richepin, Ponchon et d'autres encore, nous donna des spectacles délicieux où il n'avait pour artistes que des marionnettes taillées dans le bois et construites par M. Signoret. Ces mystères, celui de *Tobie*, de *Noël*, de *la Légende de sainte Cécile*, attirèrent dans cette petite salle tout ce que Paris compte de fins lettrés, de femmes

élégantes et de snobs. Car les snobs viennent partout à la suite des grands succès.

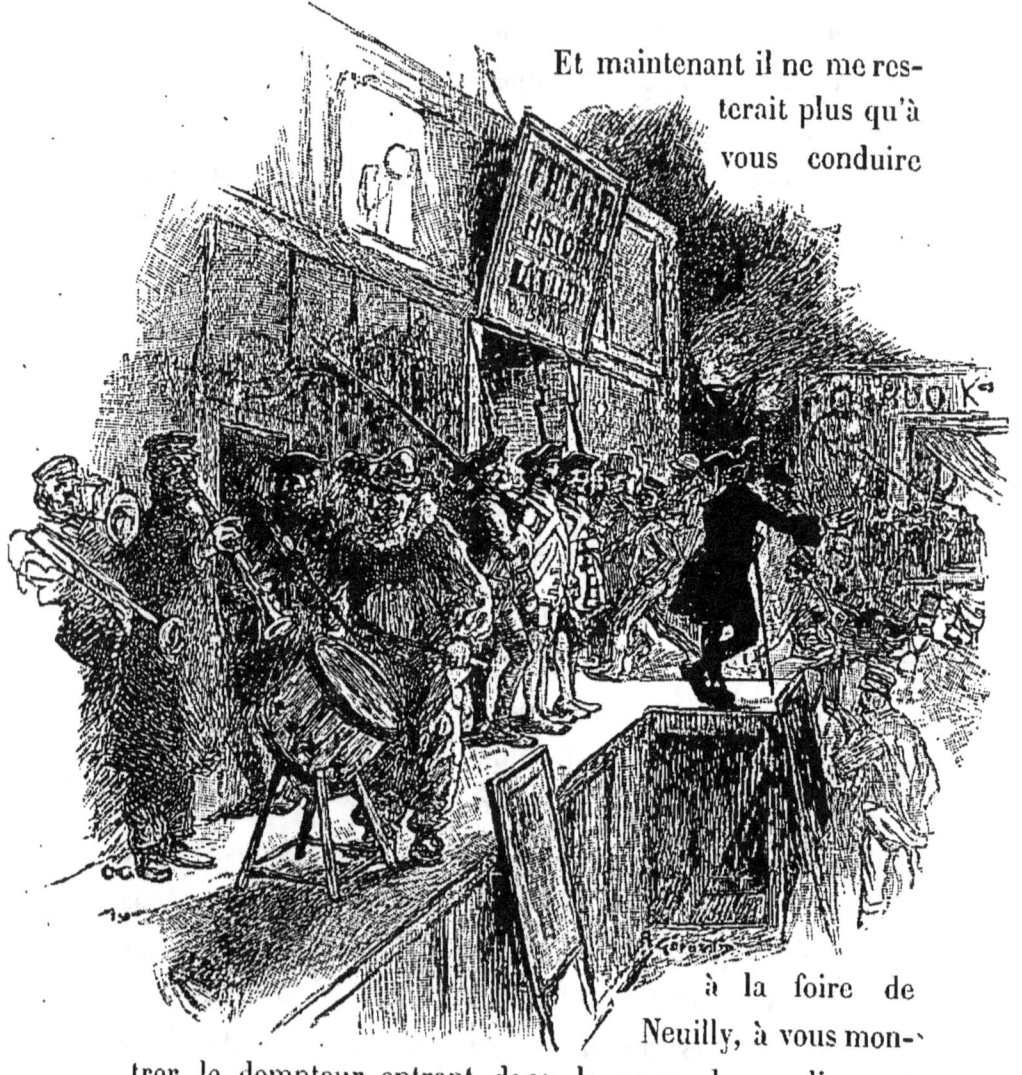

Et maintenant il ne me resterait plus qu'à vous conduire à la foire de Neuilly, à vous montrer le dompteur entrant dans la cage de ses lions et fouaillant les pauvres bêtes, dont l'apathie fait pitié, la

femme colosse exhibant son mollet, le lutteur tombant la personne de la société qui veut bien accepter le caleçon, et tous les nomades des théâtres forains qu'a si bien connus et peints Hugues Le Roux. Oh! qu'ils font de bruit, et que leurs trompettes, soutenues de grosse caisse, jettent dans l'air un vacarme joyeux qui se mêle aux savoureuses odeurs de la friture en plein vent!

Je regrette pourtant les boniments des pitres et la parade sur les tréteaux. Bobèche et Galimafré, qui avaient fait la joie de Charles Nodier, et qui m'avaient moi-même si fort diverti en mon enfance, ont disparu avec les bagatelles de la porte.

En revanche, nous avons de vrais théâtres improvisés, où de vrais acteurs jouent de vraies pièces, en les accommodant aux exigences du lieu. J'ai vu jouer en trois quarts d'heure *les Deux Orphelines* de d'Ennery, et *les Cloches de Corneville*, avec un piano, en vingt-cinq minutes. On donnait deux représentations dans la journée, deux le soir; nous étions assis sur des bancs de bois aux premières, qui coûtaient bien 50 centimes. Il est vrai que la prima donna faisait une quête dans l'entr'acte.

Ces théâtres se sont perfectionnés depuis; ils ont de bons artistes qu'ils payent assez bien; les impresarios concluent des traités avec les auteurs et gagnent de l'argent. Ils vont ainsi de foire en foire, promenant un théâtre et un répertoire également portatifs.

Qui sait si un grand acteur ne sortira pas un beau jour de cette école!

Et cependant Guignol, l'immortel Guignol, ne cesse de rassembler autour de sa baraque les petits enfants, les bonnes d'enfants et les tourlourous. Les pièces sont moins primitives à cette heure que celles qui ont réjoui nos cinq ans. Je ne vois plus sur le rebord de la scène le chat légendaire, avec qui jouait Polichinelle.... Mais Polichinelle n'en continue pas moins de rosser le gendarme et d'être emporté par le diable.

Et c'est comme cela que nous finirons tous.

TABLE DES ILLUSTRATIONS

	PAGES
TITRE. Dessin de Lepère. Gravure de Paillard.	5
L'ENTRÉE DU CONSERVATOIRE. Dessin de Lepère. Gravure de Paillard.	7
LE PROFESSEUR DE CHANT. Dessin de Moulignié. Gravure de Noël.	9
CAFÉ D'ARTISTES. Dessin de Moulignié. Gravure de J. Tinayre.	11
L'AGENCE. Dessin de Moulignié. Gravure de Cl. Bellenger.	13
LES FIGURANTS. Dessin de Gérardin. Gravure de Paillard.	16
LECTURE. Dessin de Moulignié. Gravure de Cl. Bellenger.	17
LA RÉPÉTITION. Dessin de L. Tinayre. Gravure de J. Tinayre.	19
L'OUVREUSE. Dessin de Moulignié. Gravure de Noël.	21
L'ORCHESTRE. Dessin de Gérardin. Gravure de Cl. Bellenger.	22
LE PARADIS. Dessin de Moulignié. Gravure de J. Tinayre.	23
LE RAPPEL. Dessin de Gérardin. Gravure de Noël.	24
LA CLAQUE. Dessin de Moulignié. Gravure de Paillard.	25
LE MARCHAND D'ORANGES. Dessin de L. Tinayre. Gravure de Cl. Bellenger.	27

TABLE DES ILLUSTRATIONS

LE 14 JUILLET. 29
Dessin de Lepère. Gravure de Noël.

LA COLONNE MORRIS. 30
Dessin de Moulignié. Gravure de Paillard.

LE SOUFFLEUR. 31
Dessin de L. Tinayre. Gravure de Dété.

LE RÉGISSEUR. 33
Dessin de L. Tinayre. Gravure de Paillard.

LE PONT-VOLANT. 34
Dessin de L. Tinayre. Gravure de Dété.

LES DESSOUS. 35
Dessin de Lepère. Gravure de Dété.

FÉLICITATIONS AU DÉBUTANT. 37
Dessin de L. Tinayre. Gravure de Cl. Bellenger.

LOGE D'ACTRICE. 39
Dessin de L. Tinayre. Gravure de Paillard.

UNE ÉTOILE. 41
Dessin de Gérardin. Gravure de Noël.

DANS LE MANTEAU D'ARLEQUIN. 44
Dessin de L. Tinayre. Gravure de Cl. Bellenger.

L'ENTR'ACTE A L'ODÉON. 45
Dessin de Moulignié. Gravure de J. Tinayre.

LE MARCHAND DE BILLETS. 47
Dessin de Gérardin. Gravure de Dété.

LE VESTIBULE DE L'OPÉRA. 49
Dessin de Moulignié. Gravure de Cl. Bellenger.

LES MUNICIPAUX. 50
Dessin de Gérardin. Gravure de Cl. Bellenger.

LE CIRQUE. 51
Dessin de Gérardin. Gravure de Paillard.

LE CAFÉ-CONCERT. 55
Dessin de Lepère. Gravure de Noël.

THÉATRE FORAIN. 57
Dessin de Gérardin. Gravure de Cl. Bellenger.

GUIGNOL. 59
Dessin de Lepère. Gravure de Dété.

EAUX-FORTES

A. GÉRARDIN. Le foyer de la danse. page 42
A. LEPÈRE. Le Chat-Noir. — 51
L. MOULIGNIÉ. La queue à l'Ambigu. — 20

Achevé d'imprimer à la presse
LE VINGT-SEPT FÉVRIER MDCCCXCIII
PAR A. LAHURE
POUR
LA SOCIÉTÉ ARTISTIQUE DU LIVRE ILLUSTRÉ
Paul Fontaine, gérant.

www.ingramcontent.com/pod-product-compliance
Lightning Source LLC
Chambersburg PA
CBHW071430220526
45469CB00004B/1486